U0114978

怀素自叙帖

历代法书掇英

历代法书掇英编委会 编

浙江人民美术出版社

前言

法书又称法帖，是对古代名家墨迹，以及可以作为书法楷模的范本的敬称。中华文明史上留下了浩如烟海的碑帖，成形之书，始于三代，盛于汉魏，而后演变万代。编者敬怀于历代书法巨擘的尊崇，从中选取流传有绪的墨迹名帖，以飨读者。

怀素生于唐玄宗开元二十五年（七三七），卒于唐德宗贞元十五年（七九九）。字藏真，长沙人。幼小出家，久在佛门，皈依南宗，以禅悟书。

据陆羽《僧怀素传》称，怀素从小就孤傲狂放，不拘小节，嗜酒如命，遇到寺壁里墙、衣裳器皿，随手题写。年轻时贫穷无钱买纸，就在故乡种了上万株芭蕉，取蕉叶挥洒。有时蕉叶不够，就在漆盘上写，写了又擦，擦了再写，连漆盘都磨穿了。写秃的笔一枝又一枝，全部埋在山中，号曰『笔冢』。曾拜堂表兄弟邬彤为师。邬彤曾得唐朝著名草书大家张旭的真传。为了开阔眼界，怀素挑着书箱，挂着锡杖徒步踏上了进京的道路。到了长安，遗编绝简，鱼笺素绢，使他见识增长；名公教诲，高人点拨，又使他茅塞顿开。唐代大书法家颜真卿就曾与怀素多次交谈。有一次，颜真卿对怀素说：『草书的秘法除了从老师那里得到以外，主要是自己在实践中逐步揣摩，此外，还要有悟性，张旭就是因为目睹孤蓬、惊沙及观公孙大娘舞剑器，其草书才有低昂回翔之状。你又有什么感想呢？』怀素说：『贫僧观夏云多奇峰，且因风吹而变化无常；又看到墙体开裂的线路曲曲折折，一任自然，从此悟得笔法。』

对于怀素的人格，钱起誉之为『远鹤无前侣，孤云寄太虚；狂来轻世界，醉里得真如』。对于怀素的书艺，同时代多位诗人均给予高度评价。论写字的速度，窦冀说：『粉壁长廊数十间，兴来小豁胸中气。忽然绝叫三五声，满壁纵横千万字。』论其笔形，卢象说：『初疑轻烟谈古松，又似山开万仞峰。』论其笔势，张正言说：『奔蛇走虺势入座，骤雨旋风声满堂。』怀素的草书远宗

2

张芝，近师张旭，受过颜真卿的亲自指点，吸收了二王的笔意，才形成了他那飞扬激厉、追风掣电、矫健雄奇、独步天下的狂草。

怀素与张旭为同时代的人。李舟曾对二人作过粗略的对比："昔张旭之作也，时人谓之张颠；今怀素之为也，余实谓之狂僧。

以颠继狂，谁曰不可。"说实在话，二人都有扎实的楷书功底，都醉心于感情的宣泄，均为狂草大师，有一个共同的创作方式，喜

酒后泼墨，草书笔势出鬼入神，变幻莫测，具有意想不到的艺术效果。但张旭草书连绵纠结，笔画粗细对比明显，苍劲有余，凝练

稍逊怀素；怀素草书盘纡曲折，字体大小对比强烈，凝练有余，而苍劲较张旭略输一筹。

怀素一生非常勤奋，创作了大量的书法作品，据《宣和书谱》记载，宋代御府所藏怀素草书多达一百零一件，仅次于书圣王羲

之。可惜由于战火频仍，朝代更迭，怀素草书如今存世已相当稀少，较为可信的有《自叙帖》、《苦笋帖》、《圣母帖》、《食鱼

帖》、《藏真帖》、《律公帖》、《论书帖》、《大草千字文》和《小草千字文》。

《自叙帖》，纸本，墨迹，纵二十八·三厘米，横七百五十五厘米；一百二十六行，计六百九十八字。唐大历十二年

（七七七）书。据米芾说，宋时《自叙帖》传世有三本，一本在武功苏子美家，一本在冯当世家，一本则被蜀中石阳休收藏。现在

所能见到的，只有苏氏藏本，现藏台北故宫博物院，且首缺六行，由苏舜钦补上。《自叙帖》主要内容是记叙他学习书法的经历以

及别人对他草书的赞美。此帖笔势飞动，纵横捭阖，轻逸圆转，参差错落，奔放流畅，大气磅礴，起止映带，变化万千。尤其是帖

的后半部，随着手的娴熟、心情的激荡，纵笔恣狂，游丝连带，诡形怪状，新奇迭出，色彩斑烂，动人心魄，如云中惊鸿、水底游

龙，因而受到历代书画名家的交口称赞。文徵明在《跋怀素自叙》中说："藏真书如散僧入圣，虽狂怪怒张，而求其点画波发，有

不合于轨范者盖鲜。"东坡谓："如没人操舟，初无意于济否，是以覆却万变，而举止自若，其近于有道者邪？若此《自叙帖》，

盖无毫发遗恨矣。"

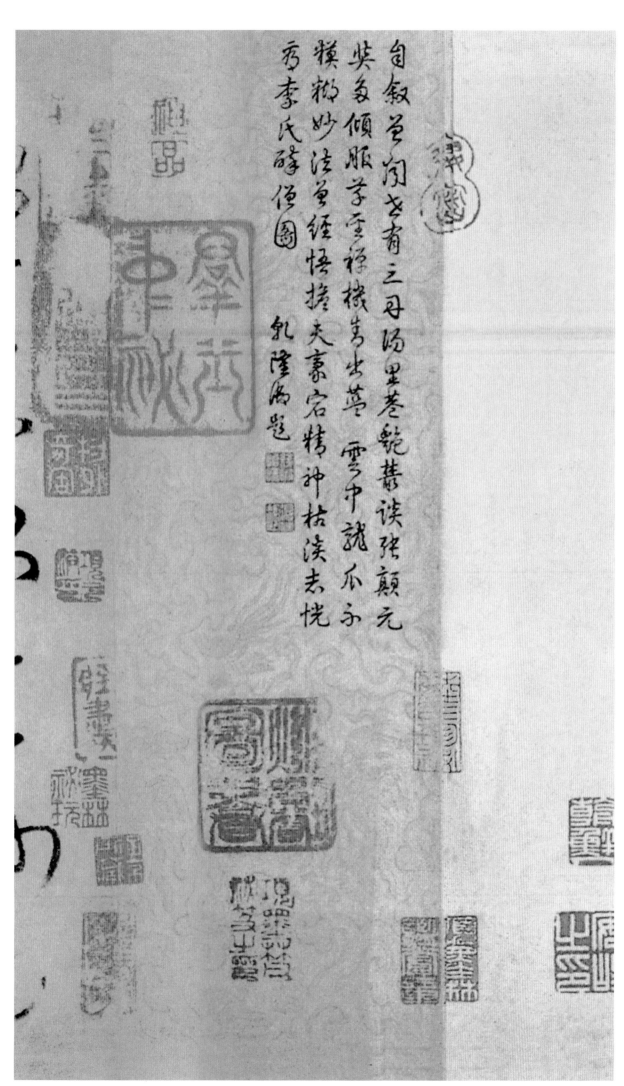

自叙草阁文肴之母杨里巷艳善读张颠元
奖多倾服学云禅機吾出芸云中讓亦亦
糢糊妙注草經悟撥夫素宮精神枯渓去悦
秀李氏碑俱圖

乾隆御题

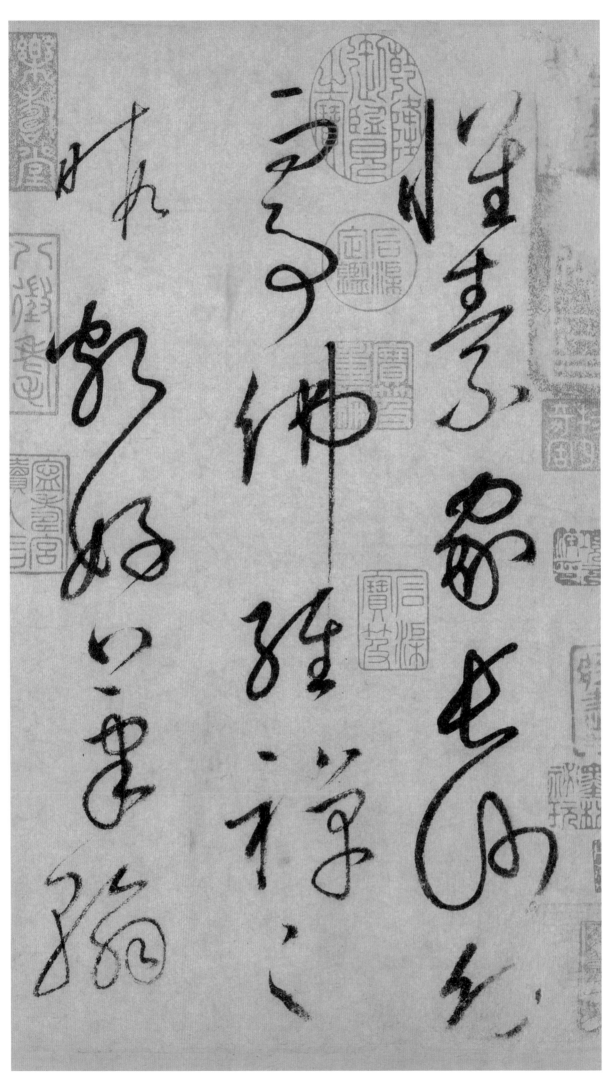

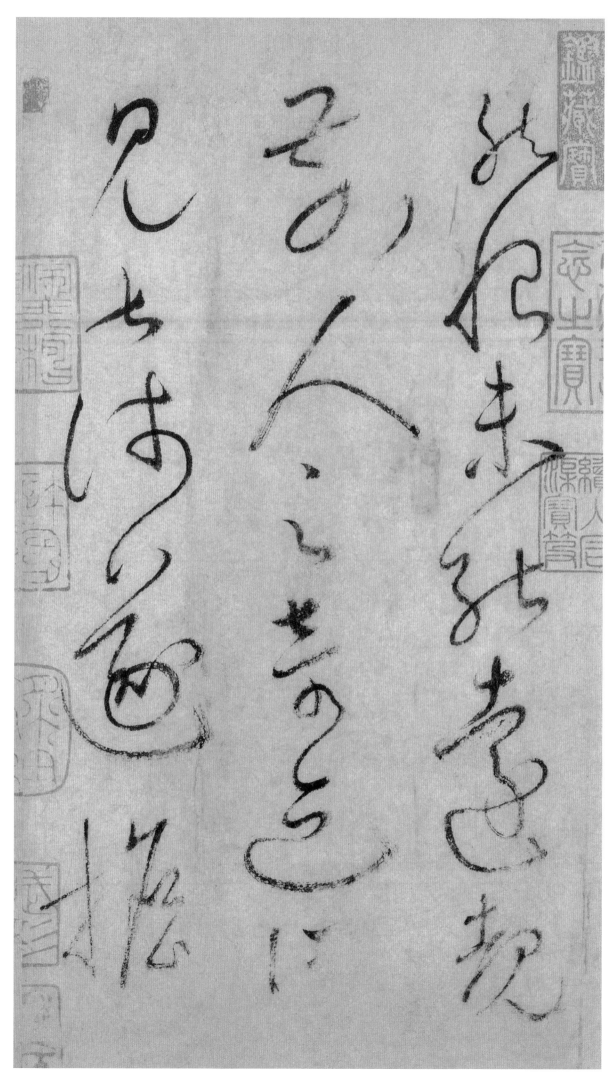

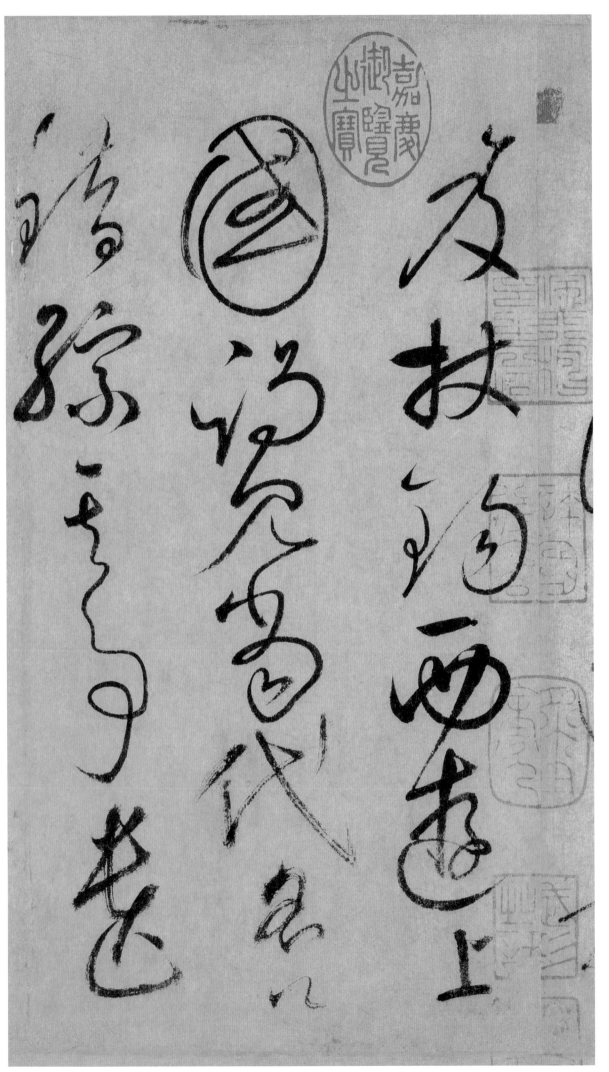

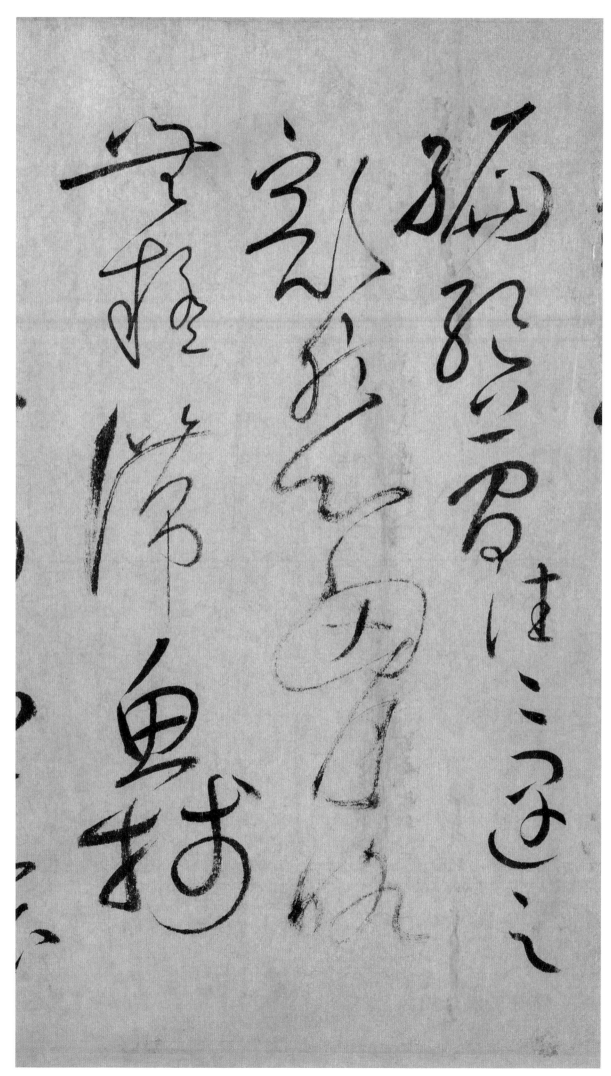

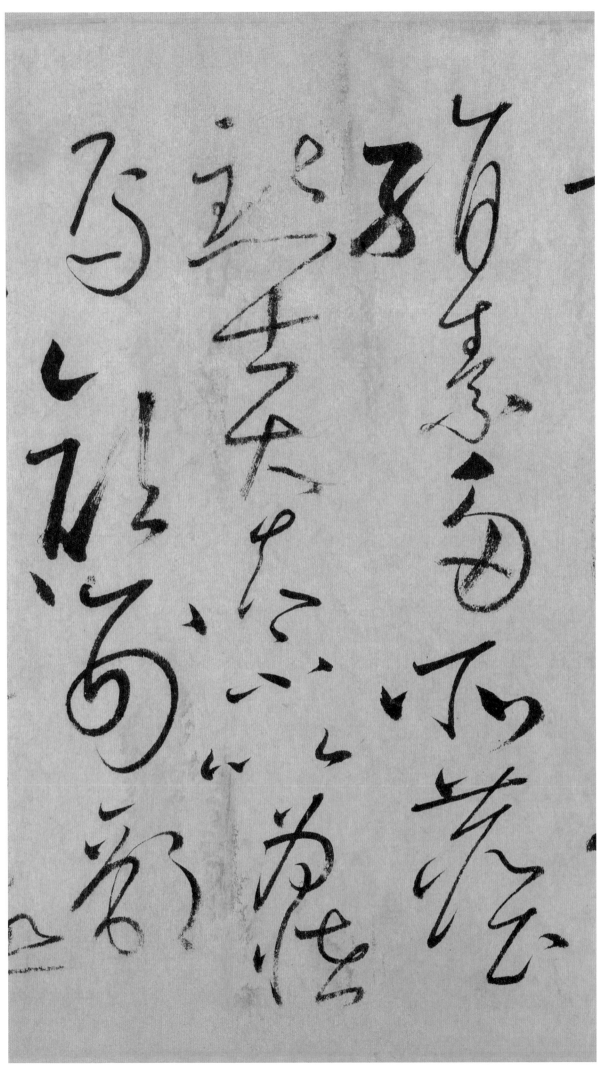

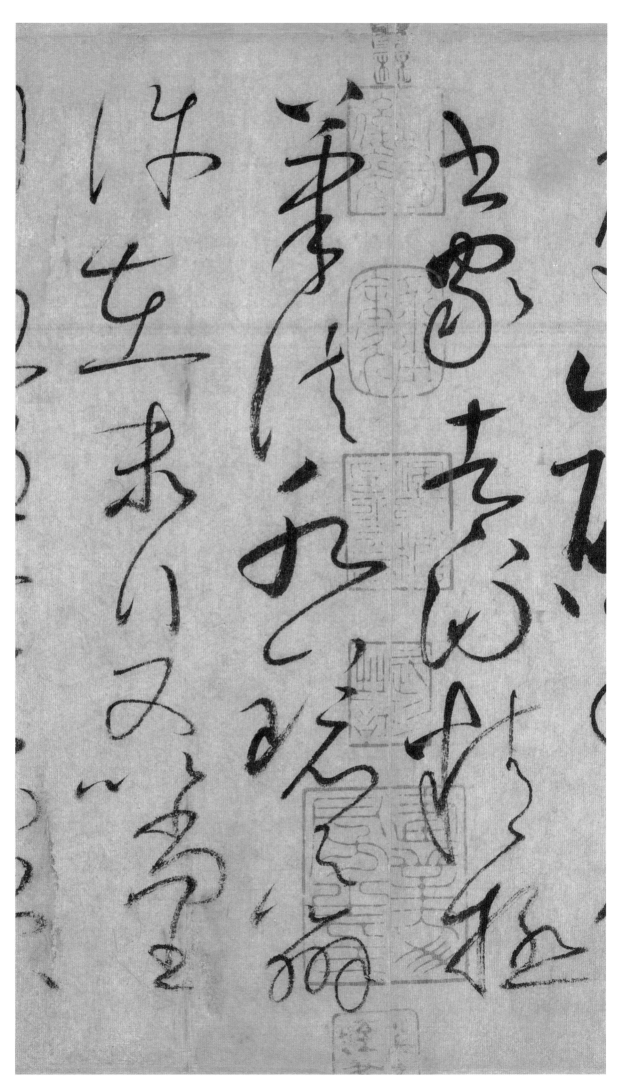

书家者流。精极笔法。水镜之辨。许在末行。又以尚书

11

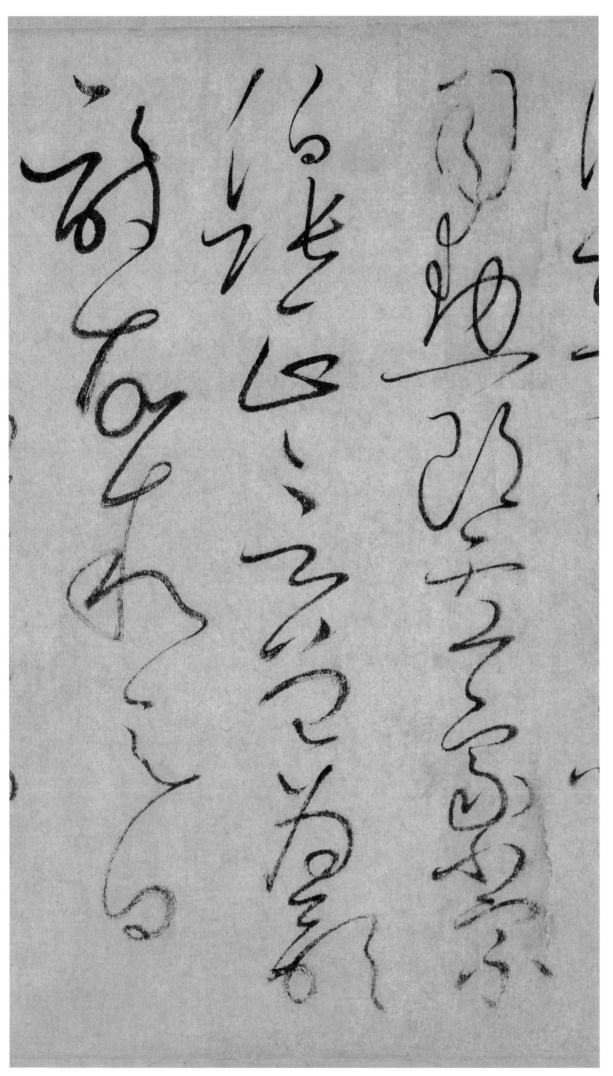

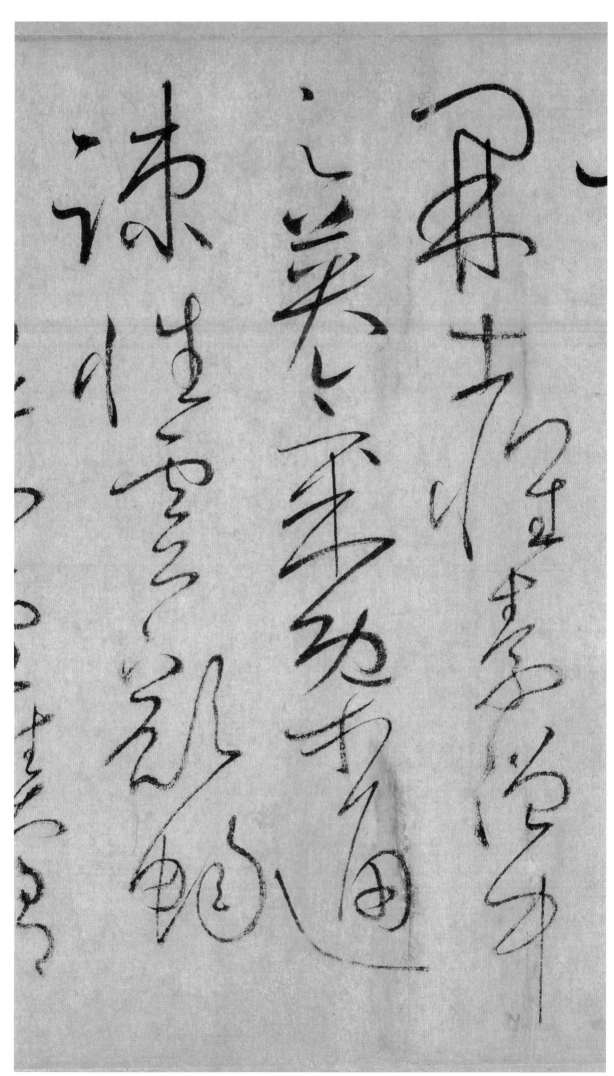

开士怀素。僧中之英。气概通疏。性灵豁畅。

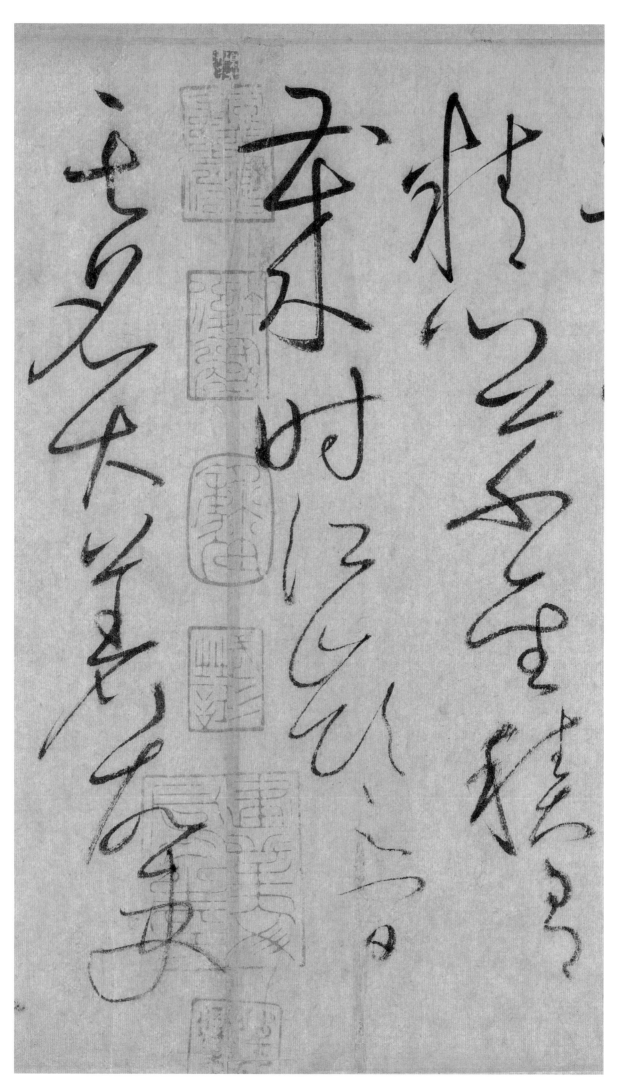

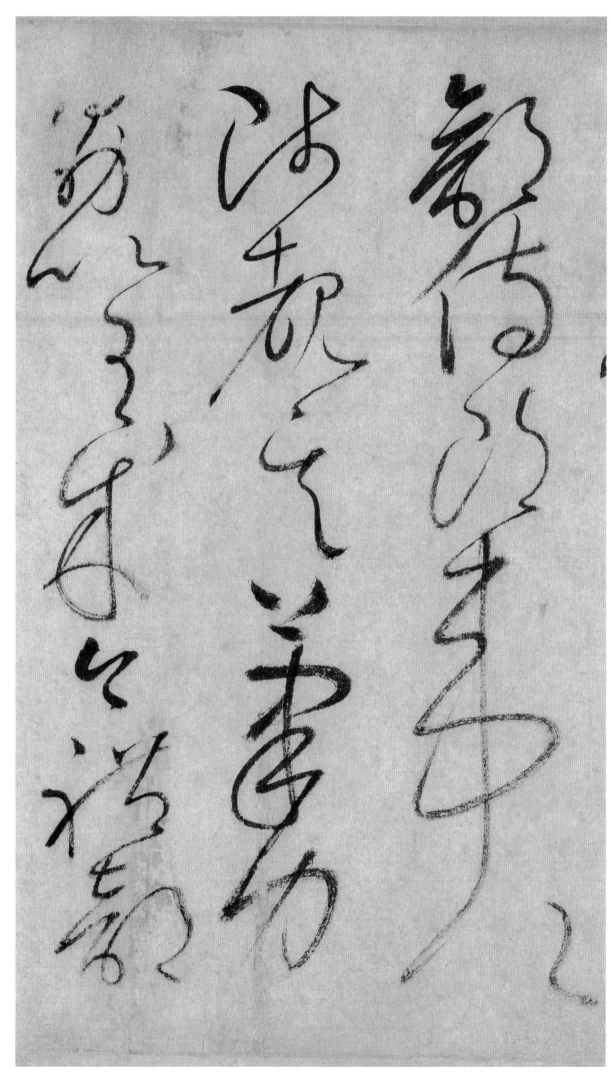

部侍郎韦公陟睹其笔力。勖以有成。今礼部

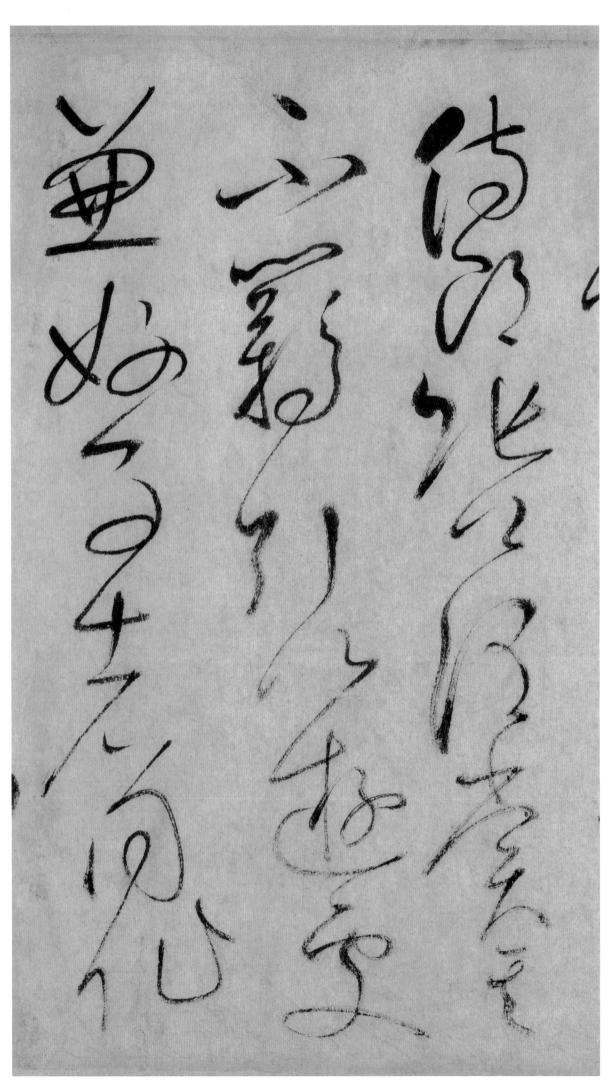

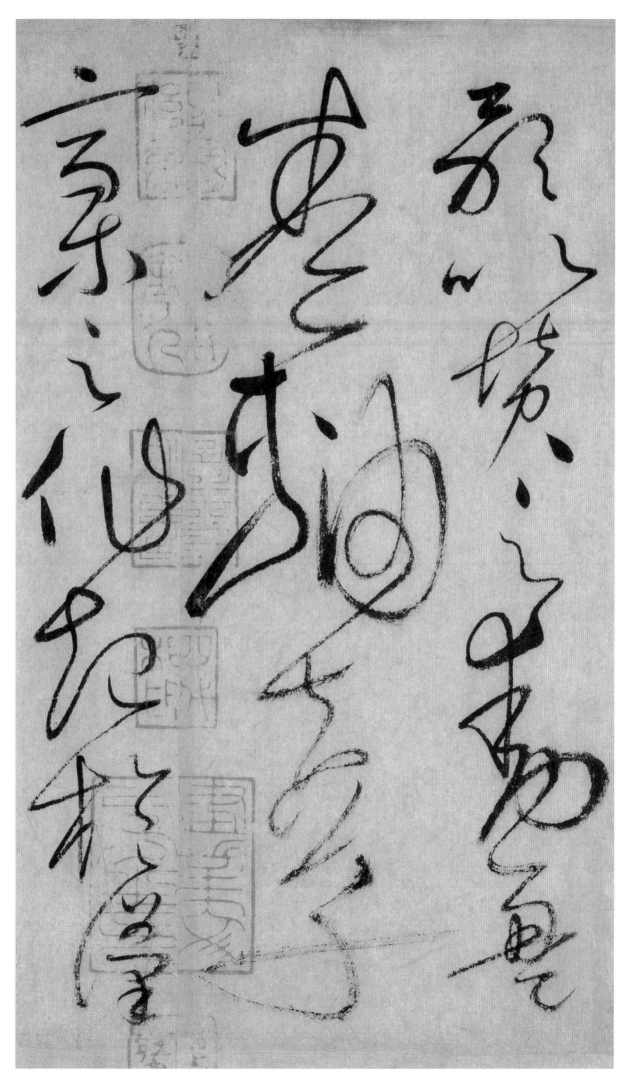

歌以赞之。动盈卷轴。夫草稿之作。起于汉

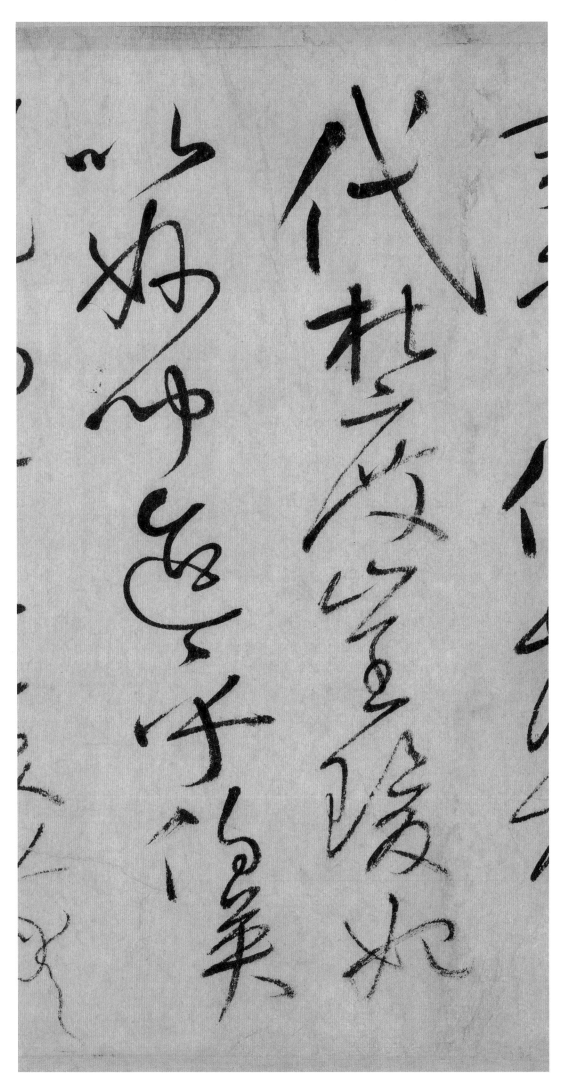

代。杜度。崔瑗。始以妙闻。迨乎伯英。

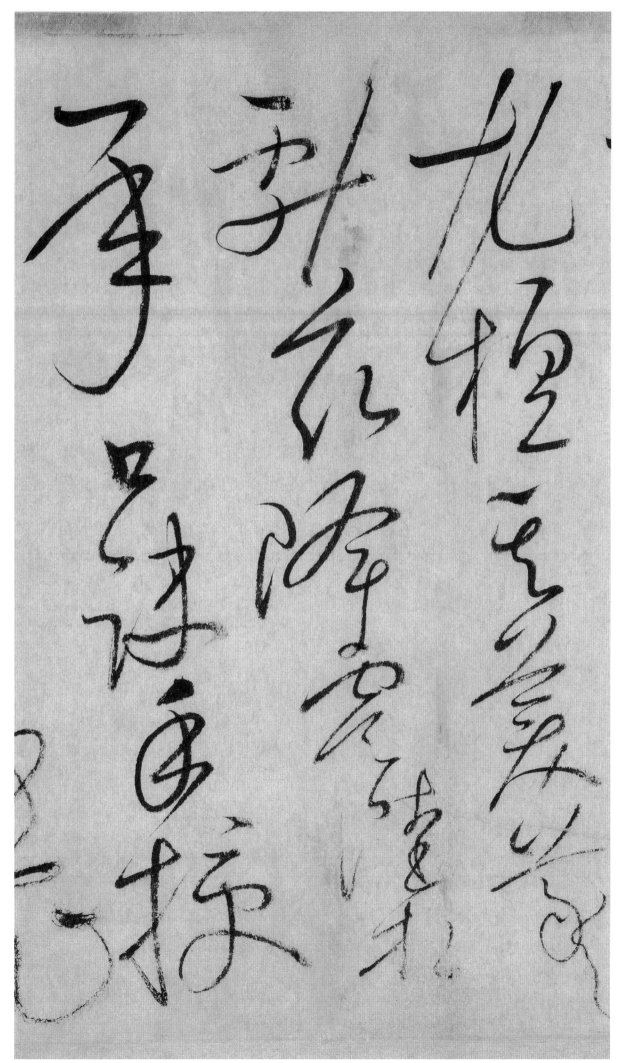

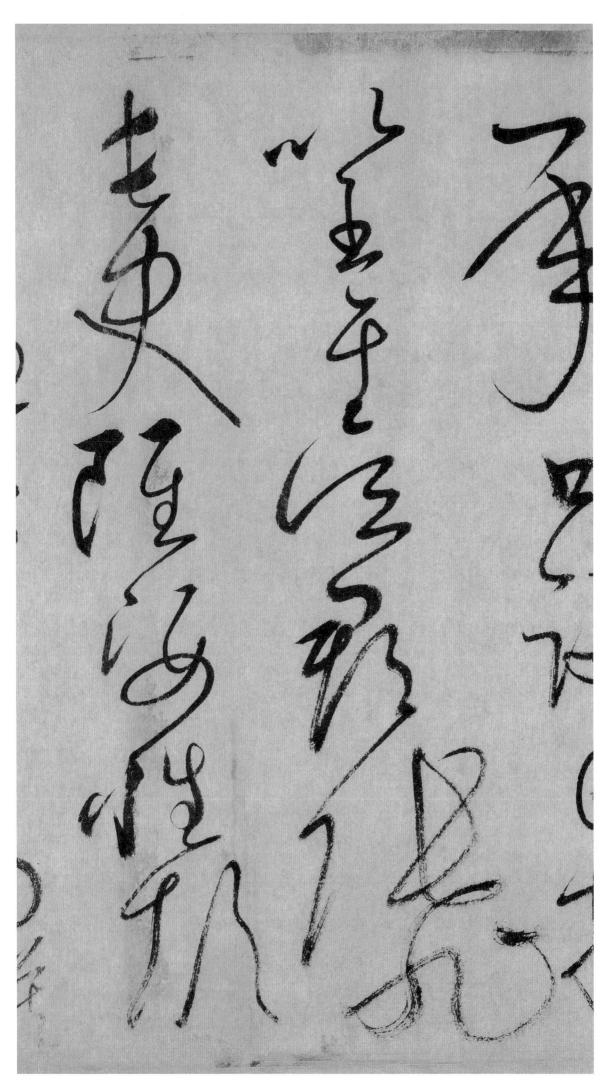

逸。超绝古今。而模楷精法详。特为真正。真颜早岁。

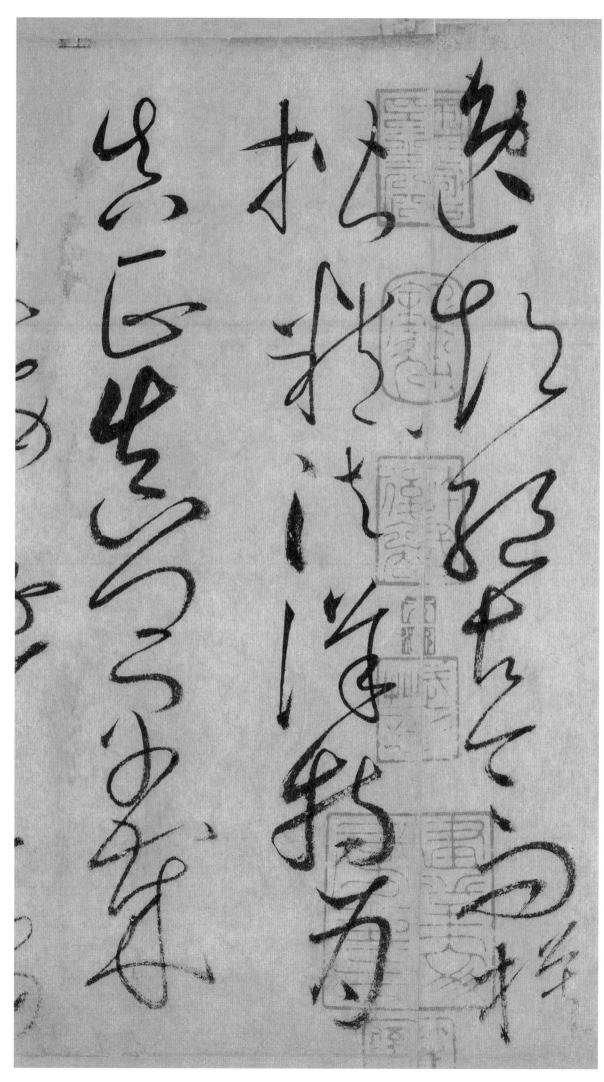

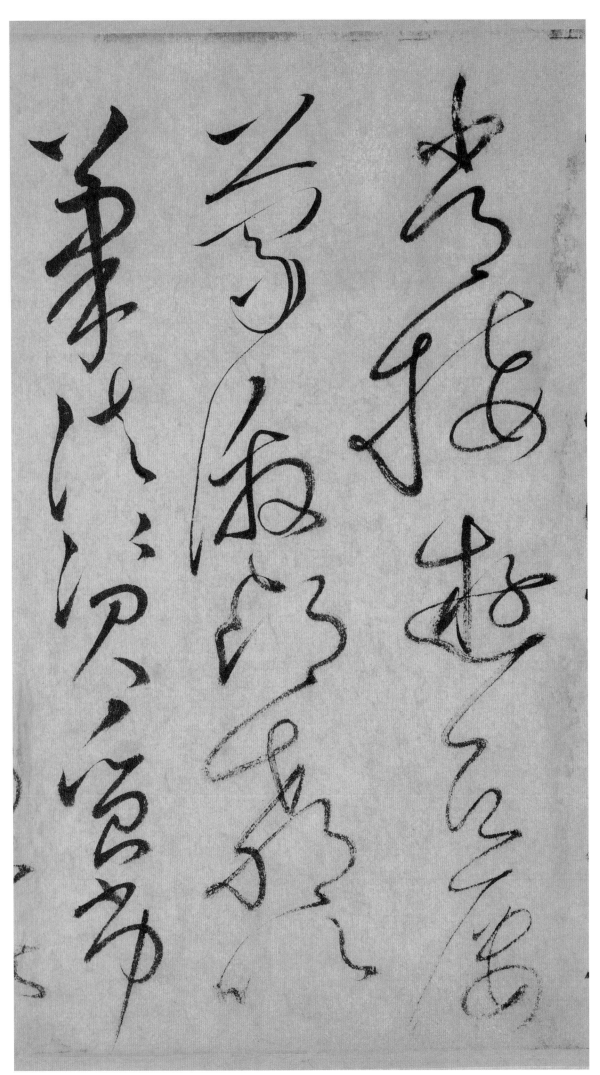

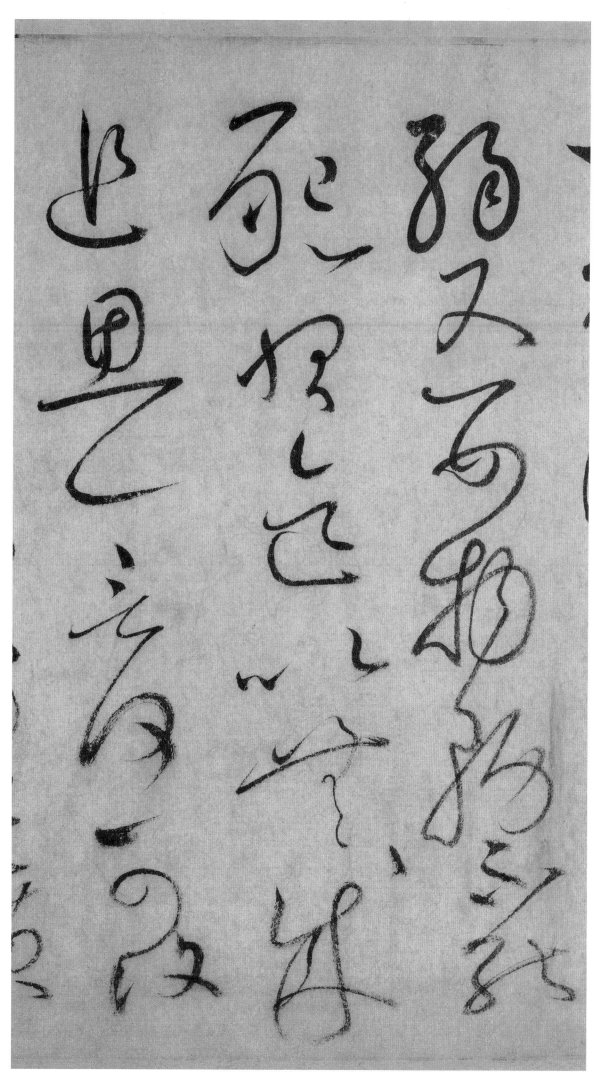

弱。又婴物务。不能恳习。迄以无成。追思一言。何可复

23

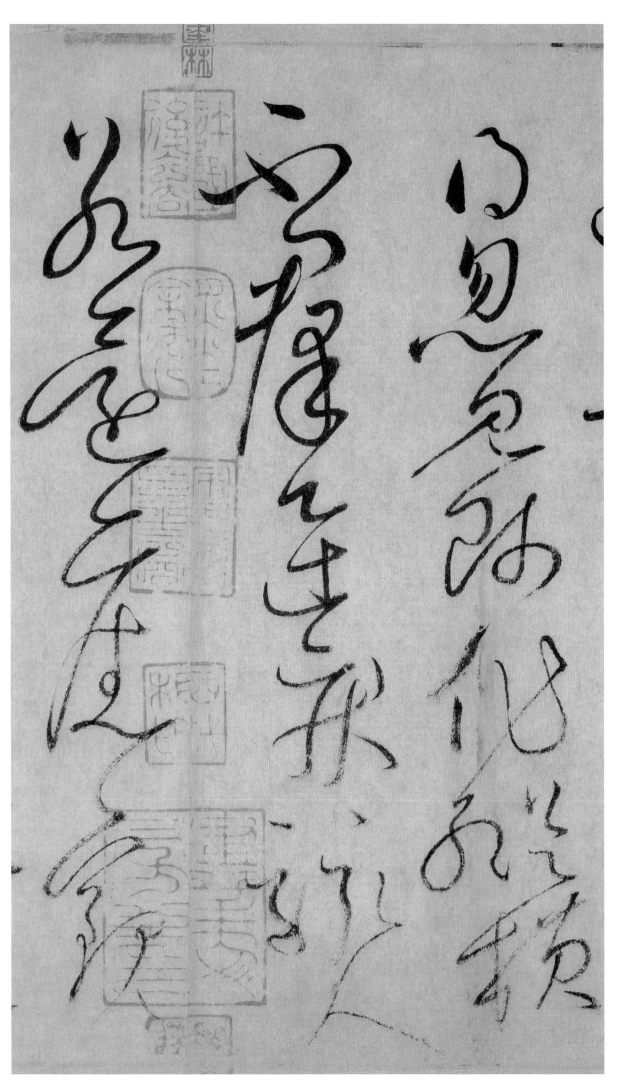

得。忽见师作。纵横不群。迅疾骇人。若还旧观。

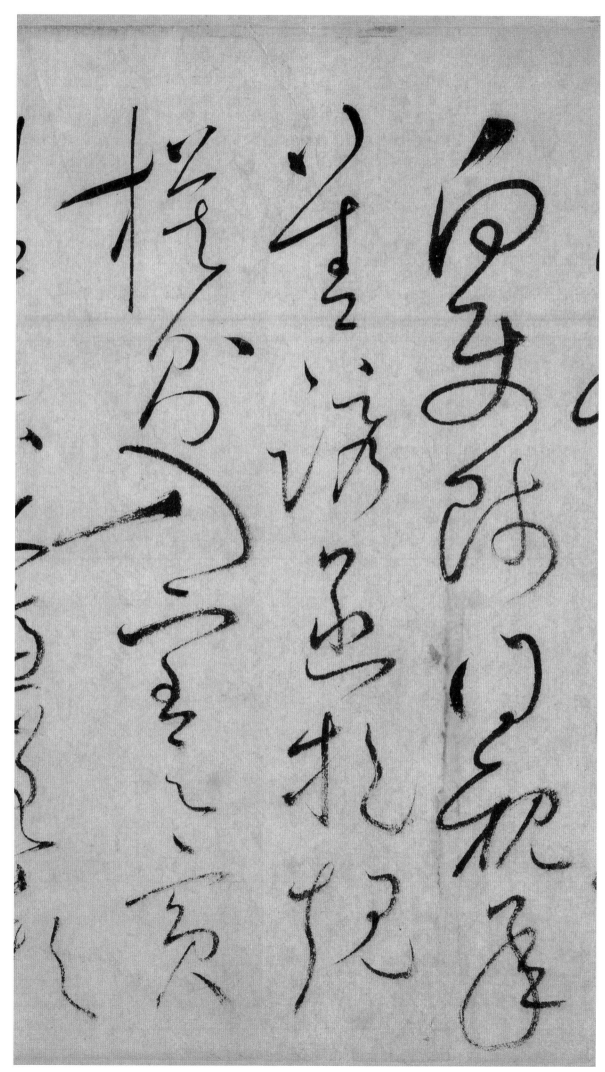

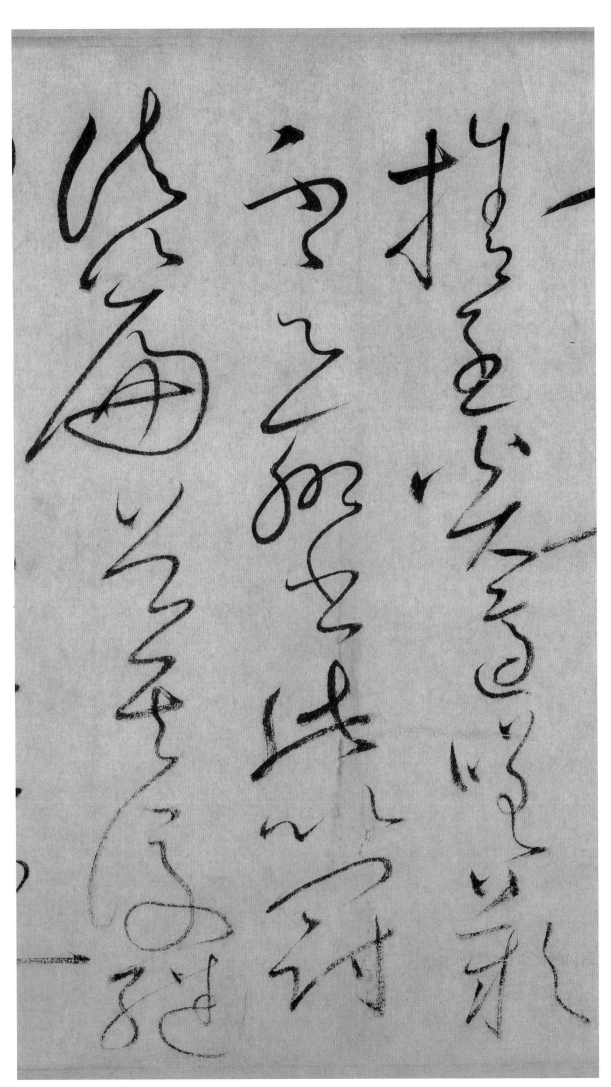

舍子奚适。嗟叹不足。聊书此以冠诸篇首。其后继

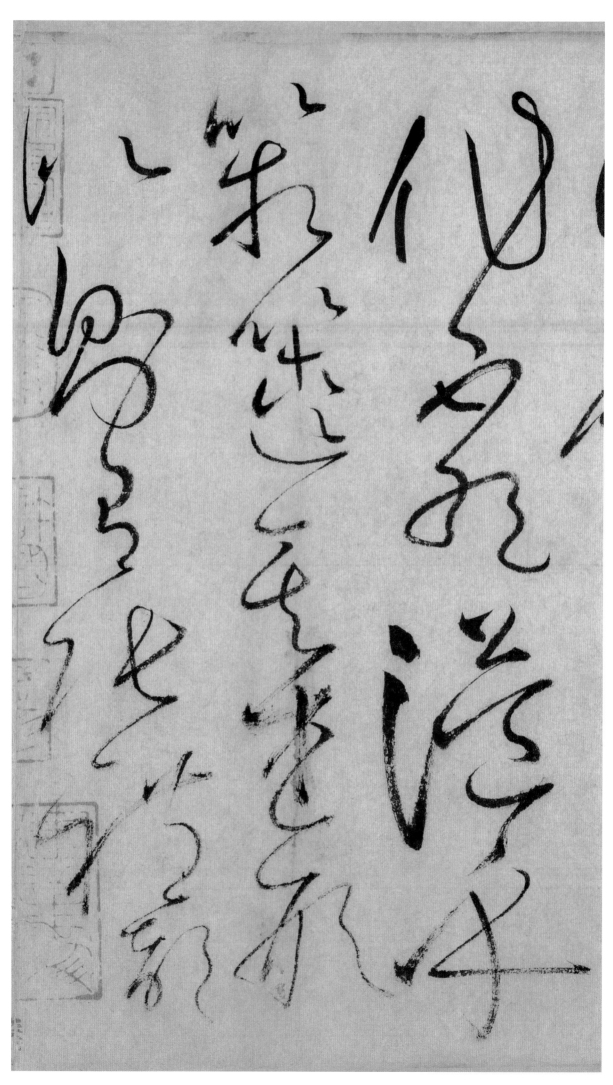

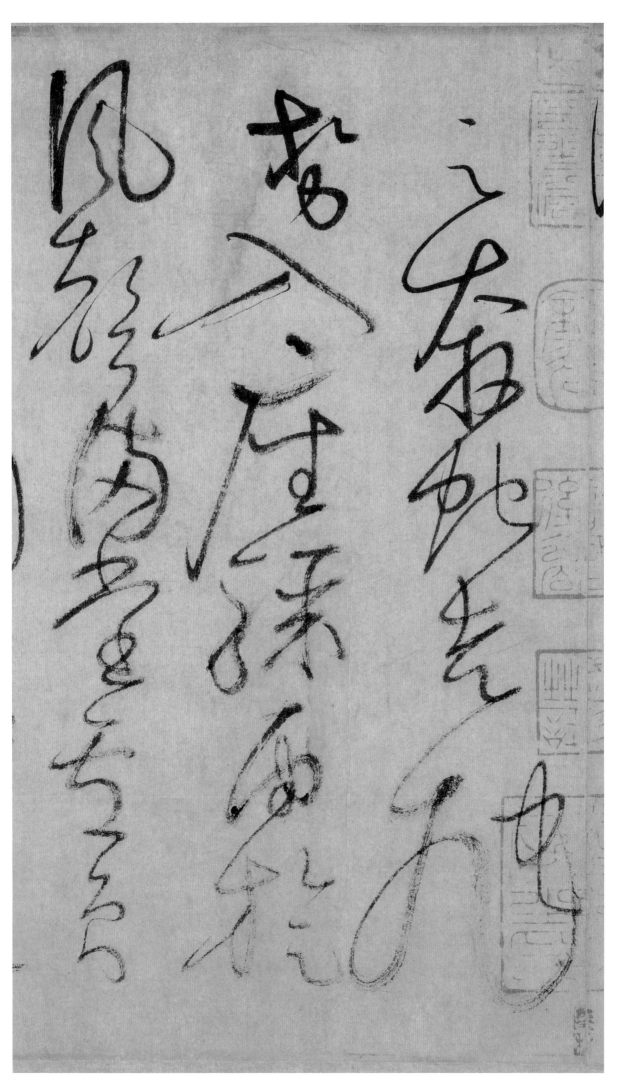

云。奔蛇走虺势入座。骤雨旋风声满堂。卢员

28

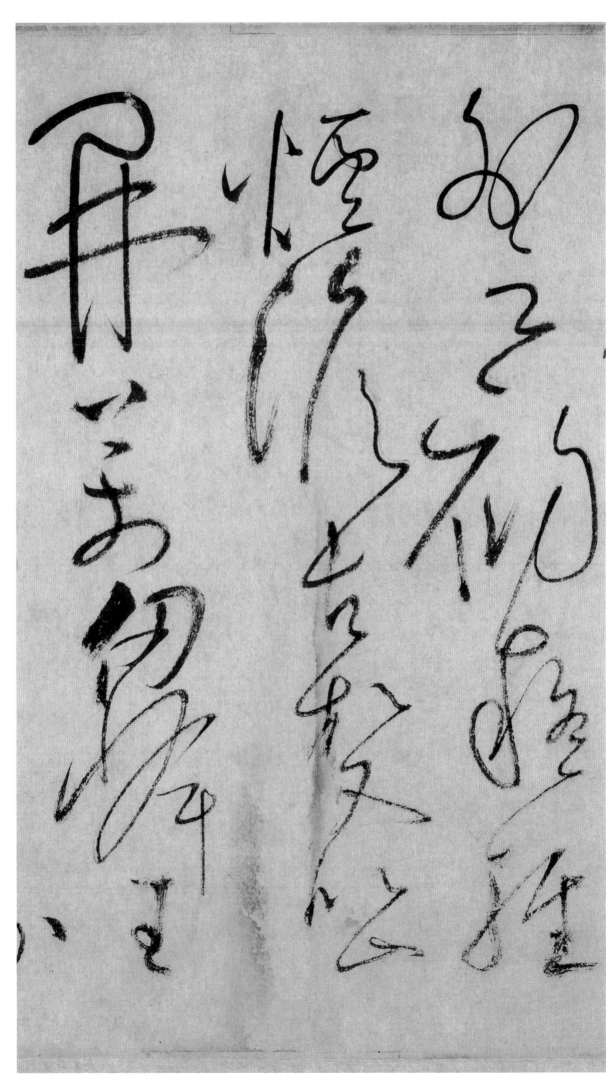

外云。初疑轻烟淡古松。又似山开万仞峰。士

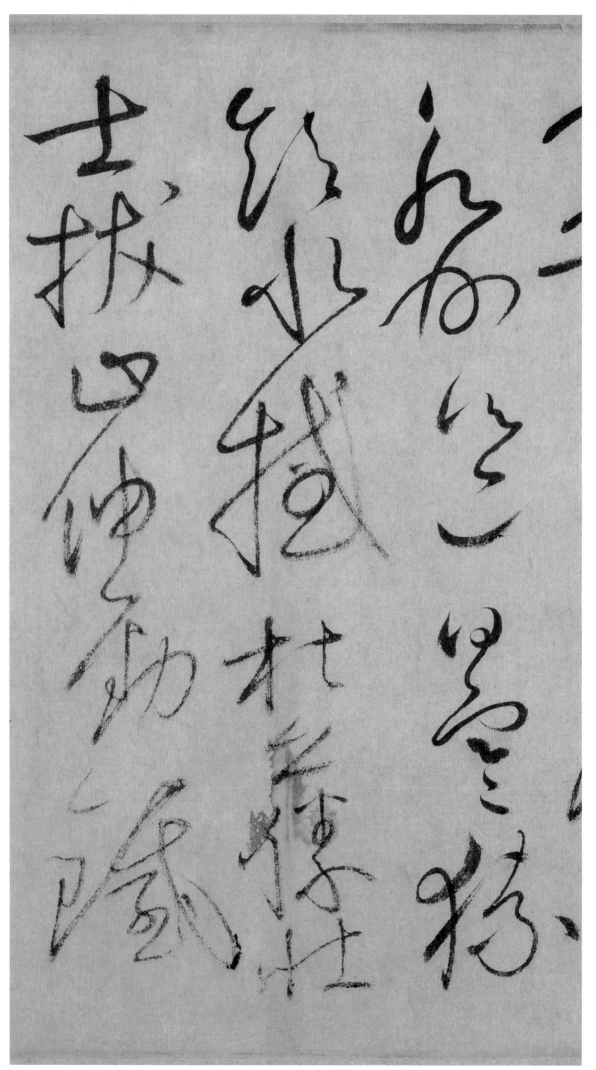

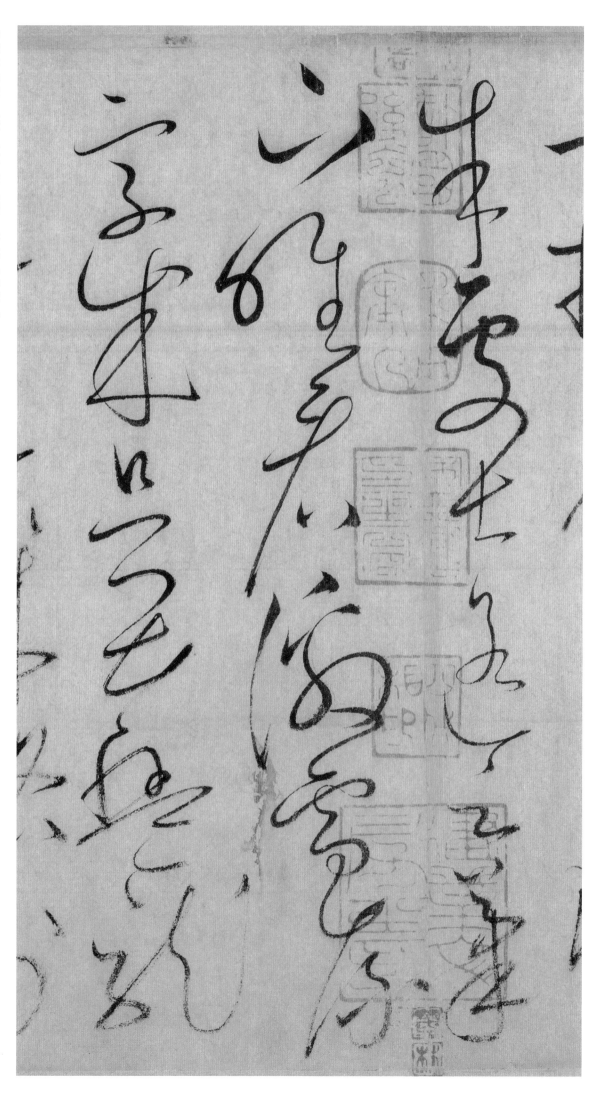

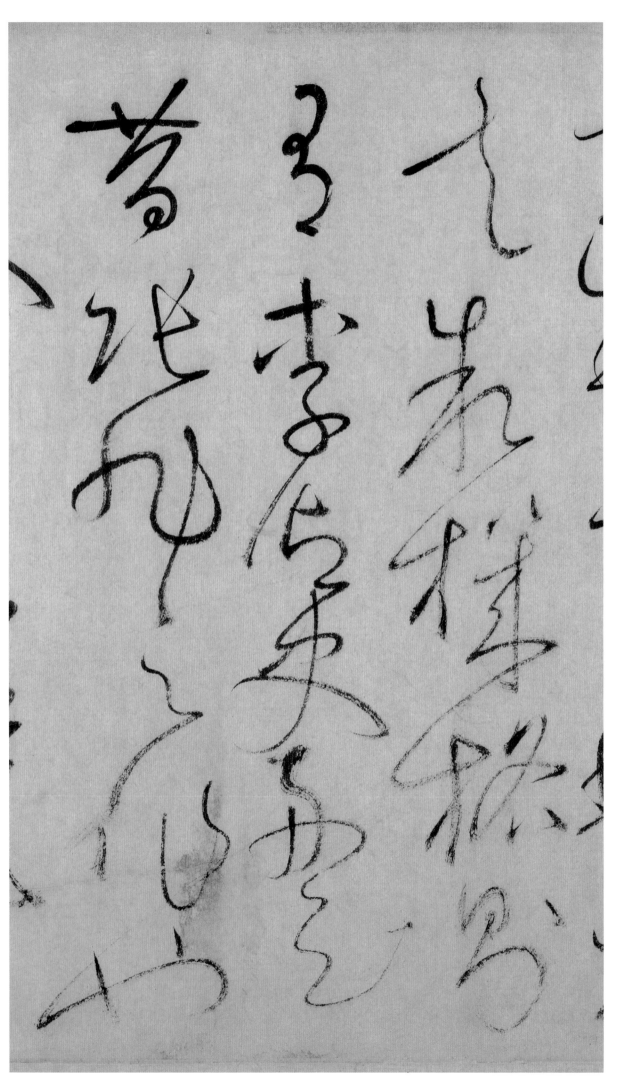

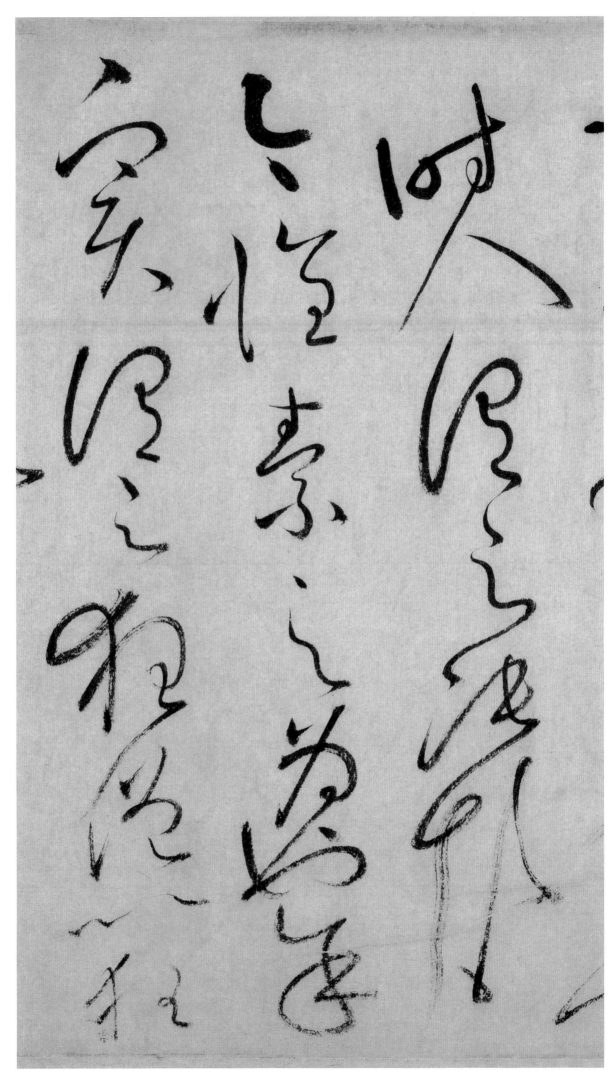

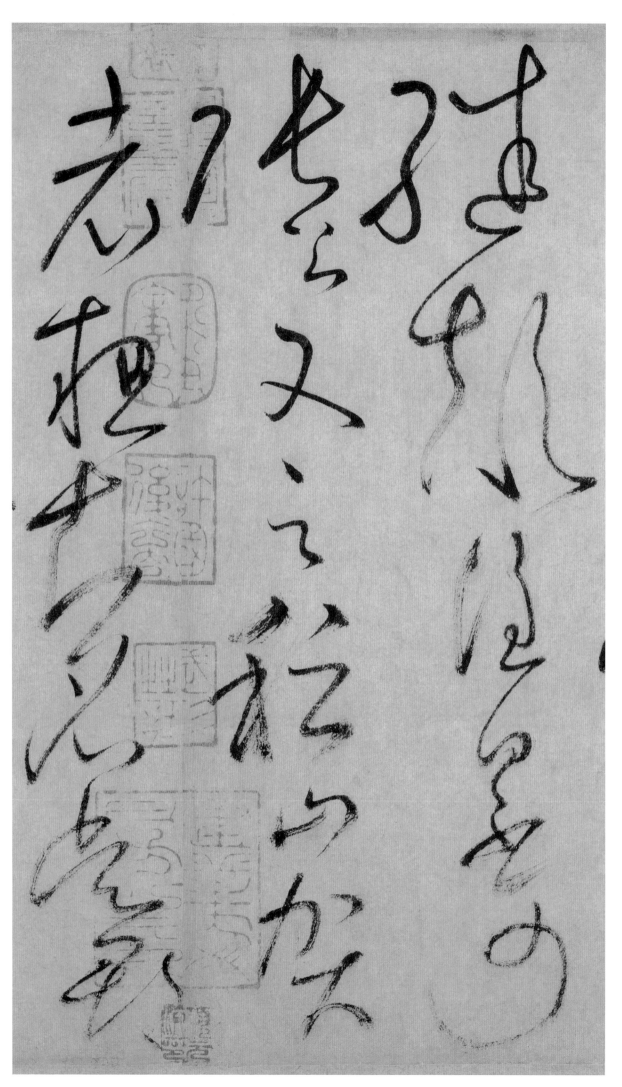

张颠曾不易。许御史瑶云。志在新奇无定则。古瘦

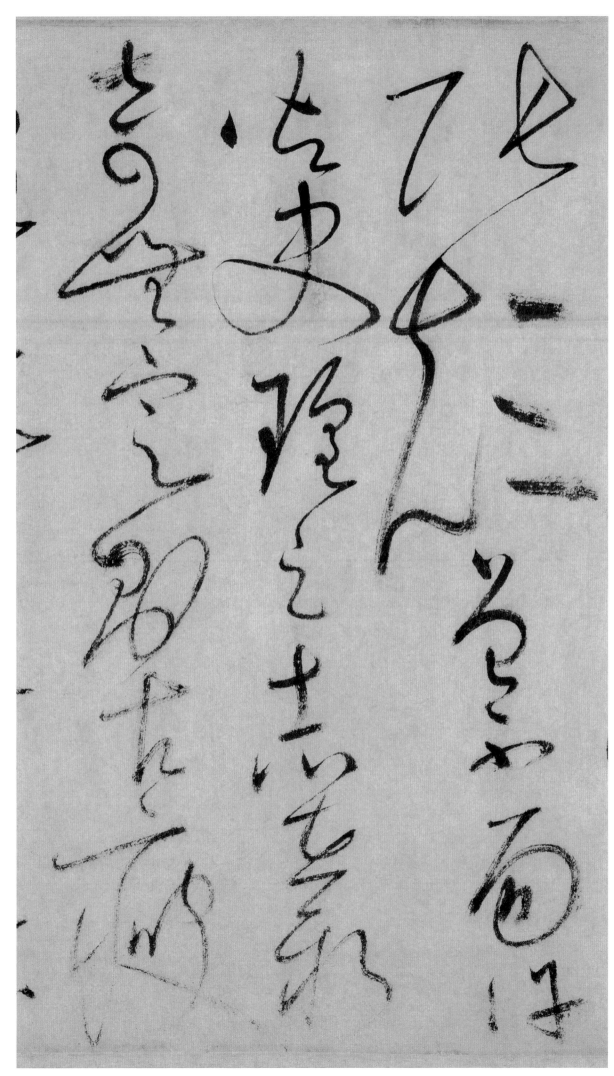

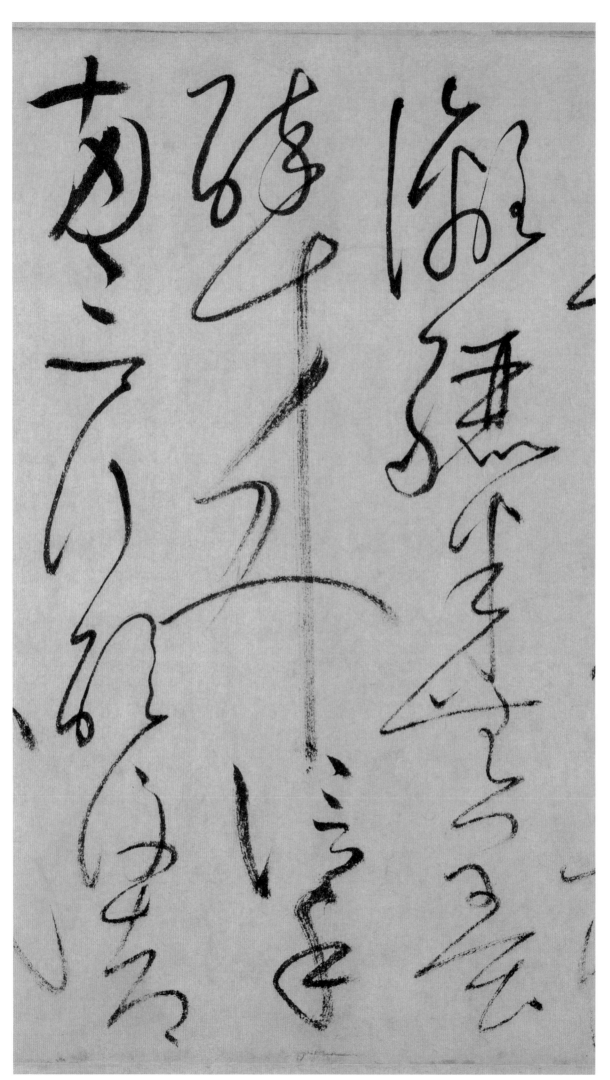

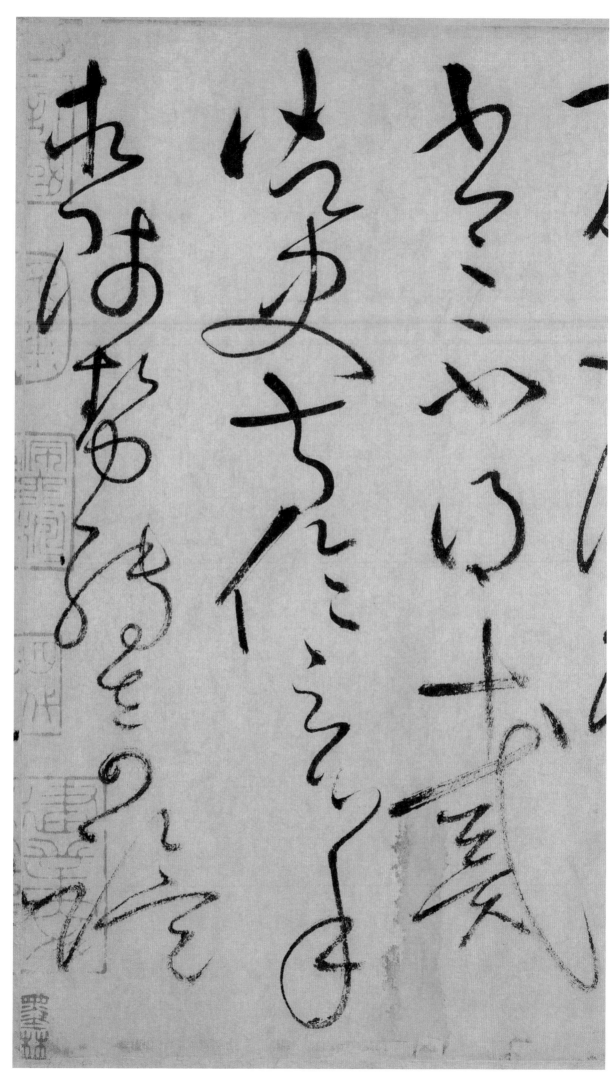

书书不得。戴御史叔伦云。心手相师势转奇。诡

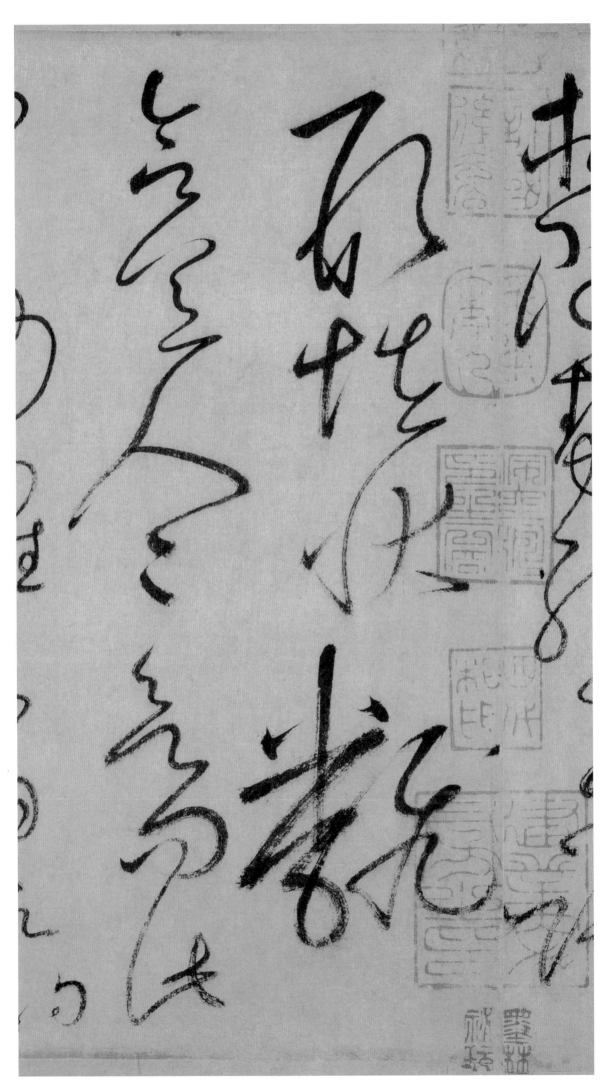

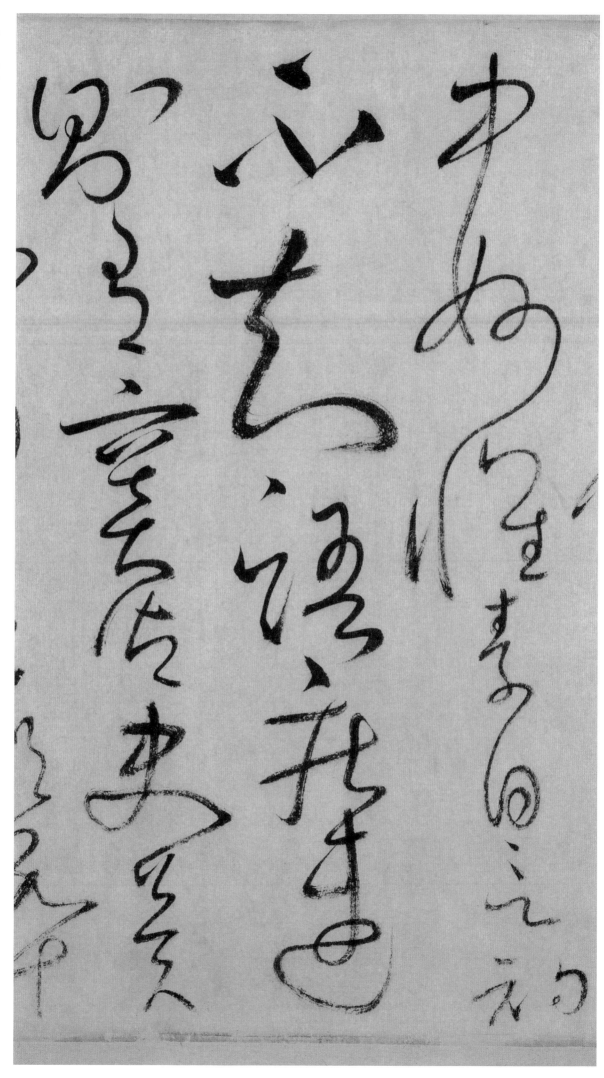

中妙。怀素自言初不知。语疾速。则有窦御史冀

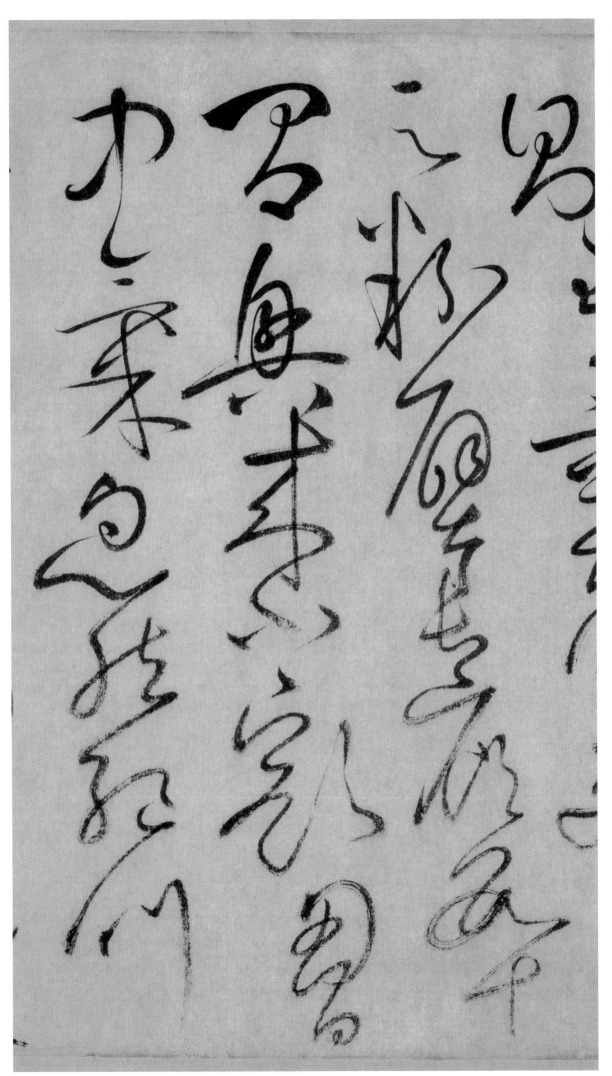

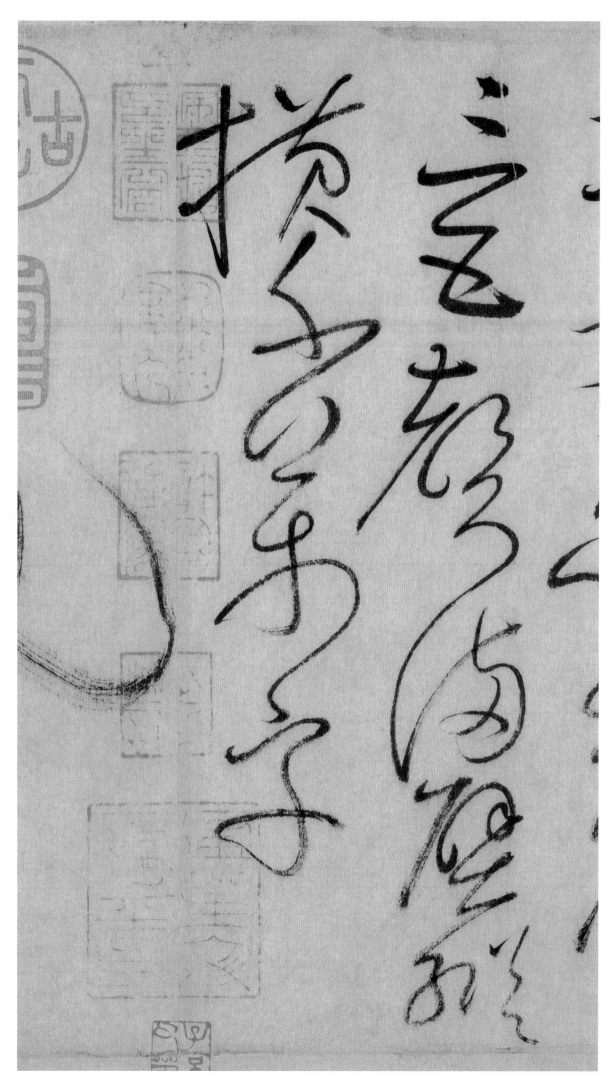

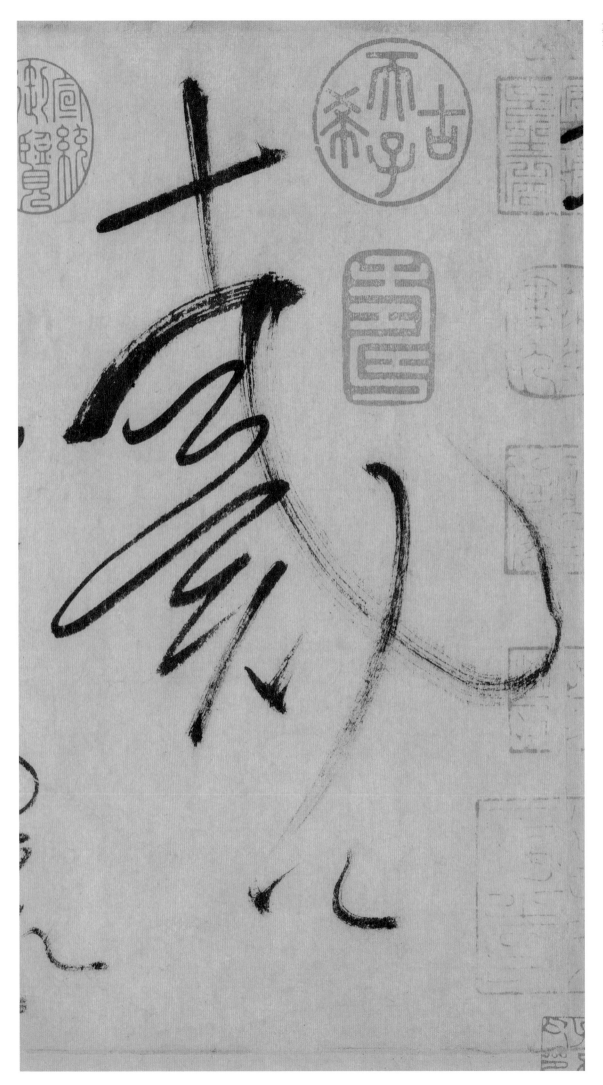

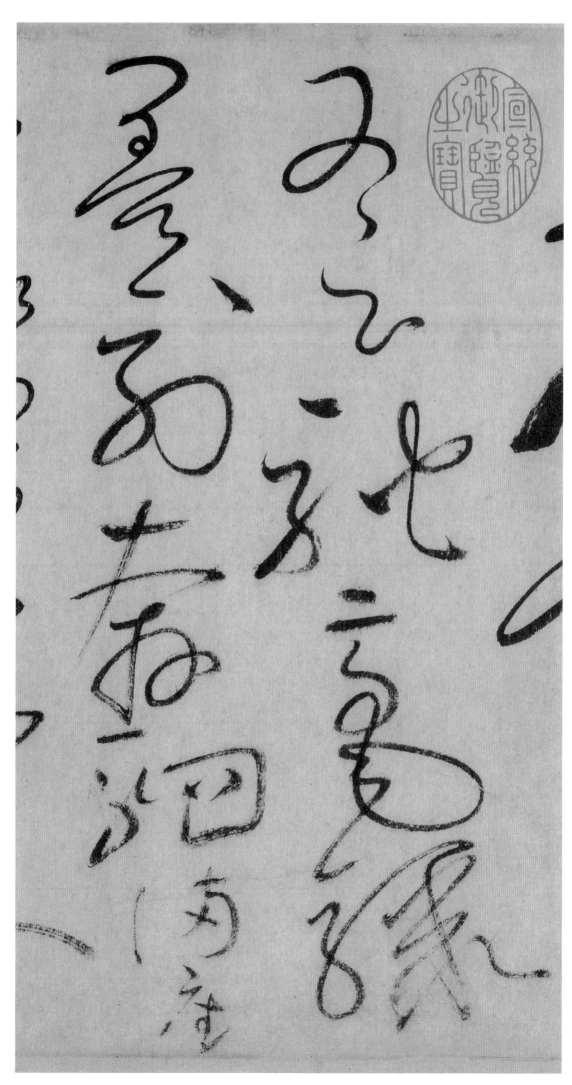

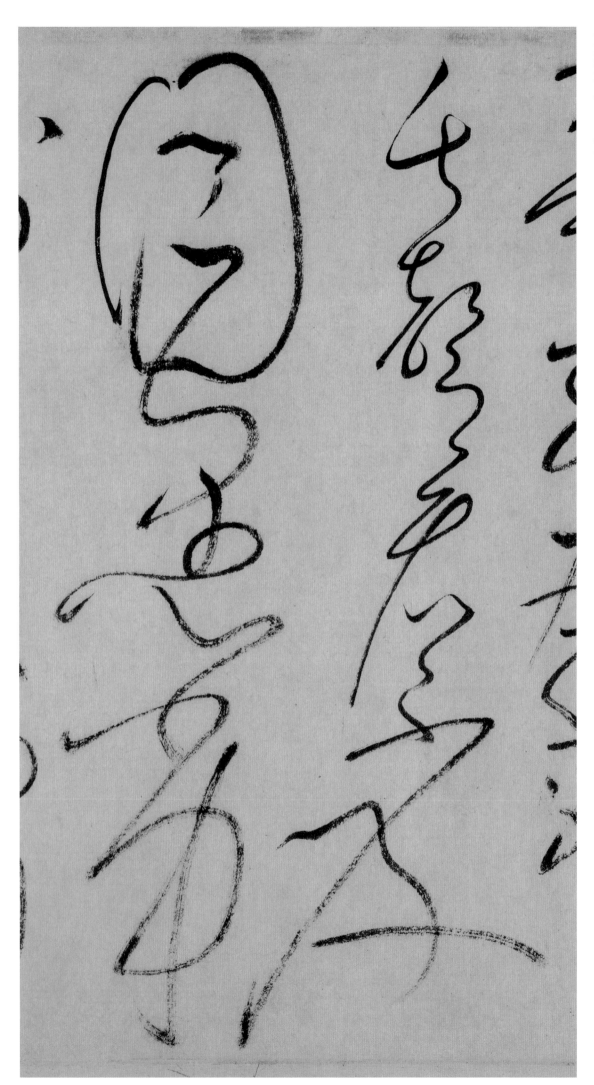

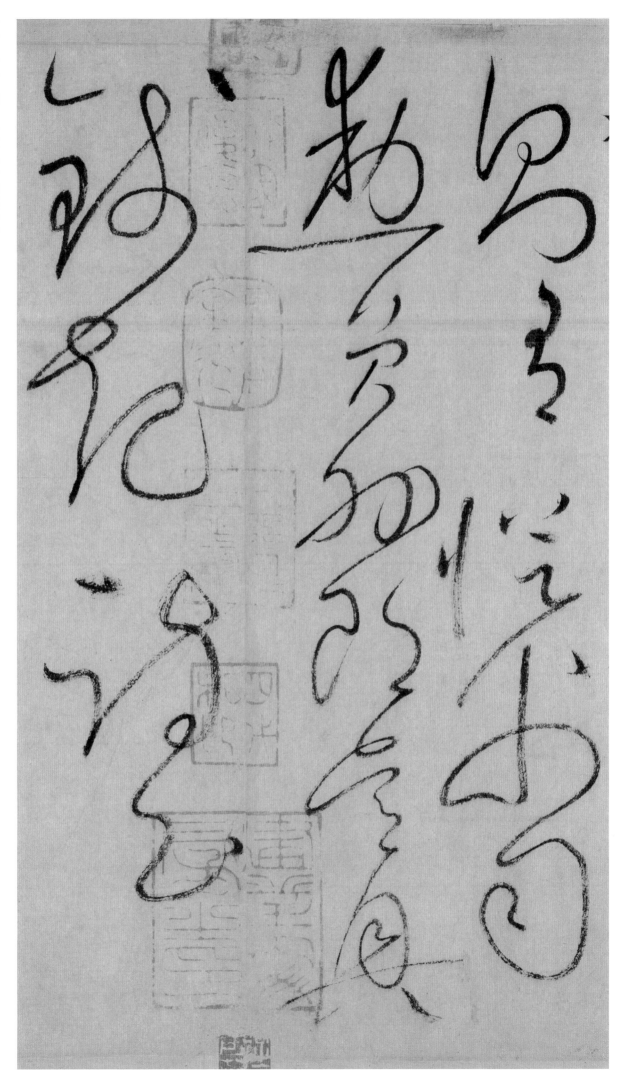

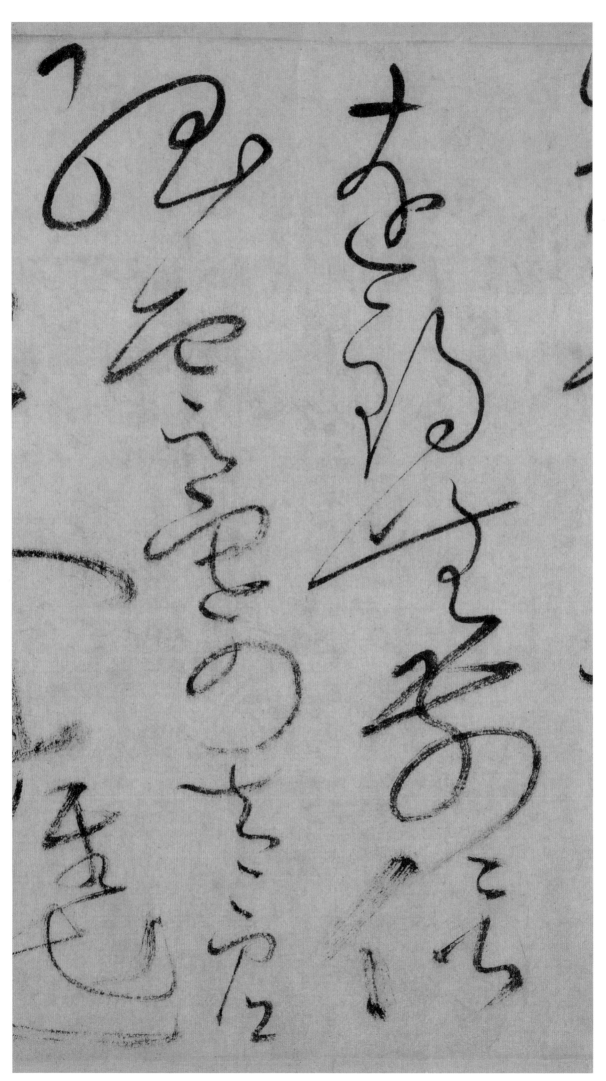

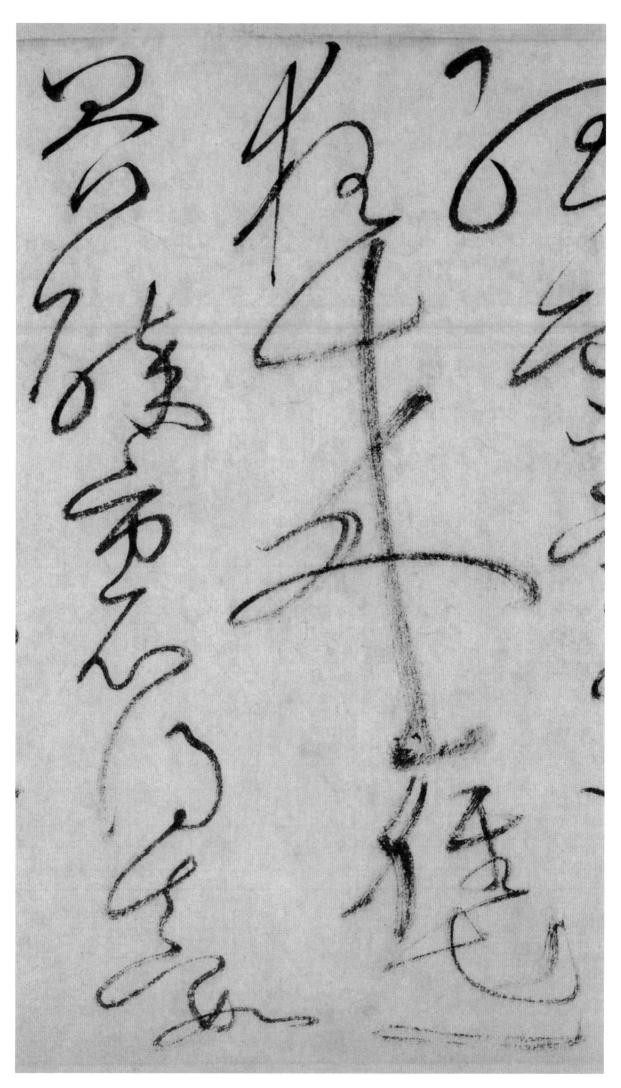

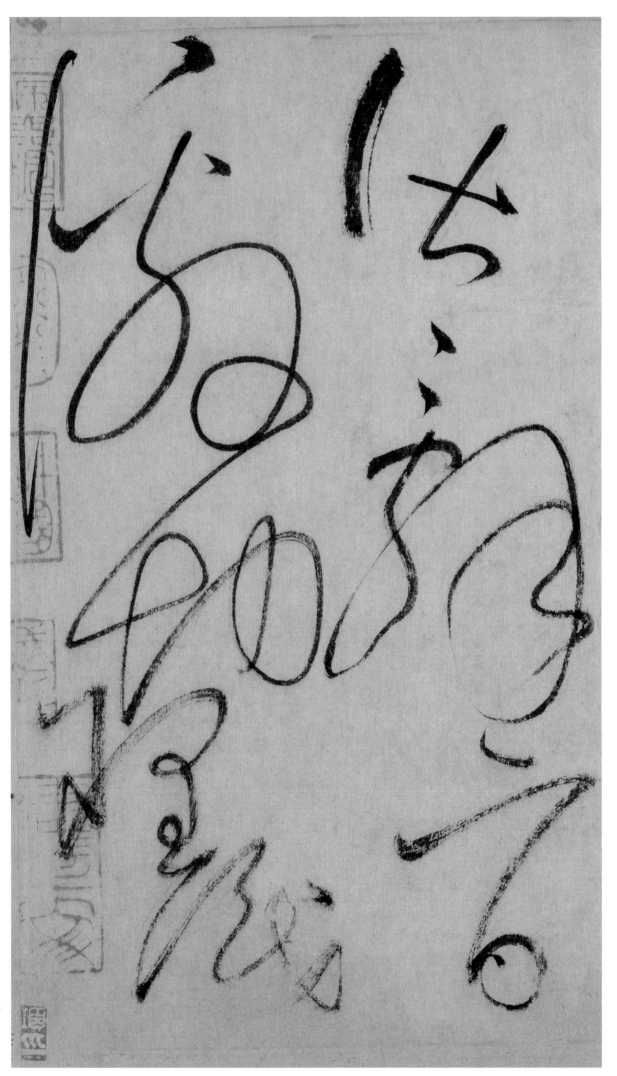

玄奥。

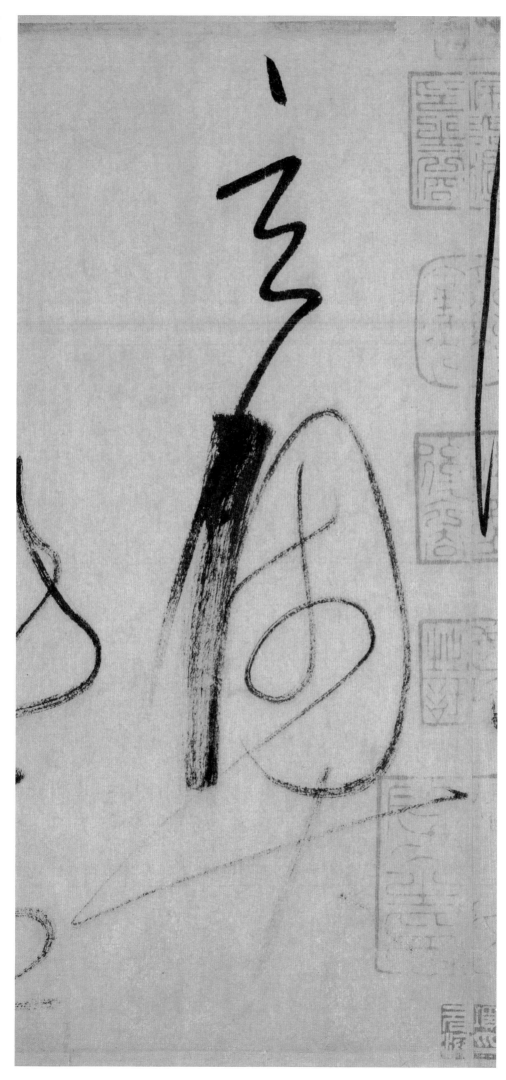

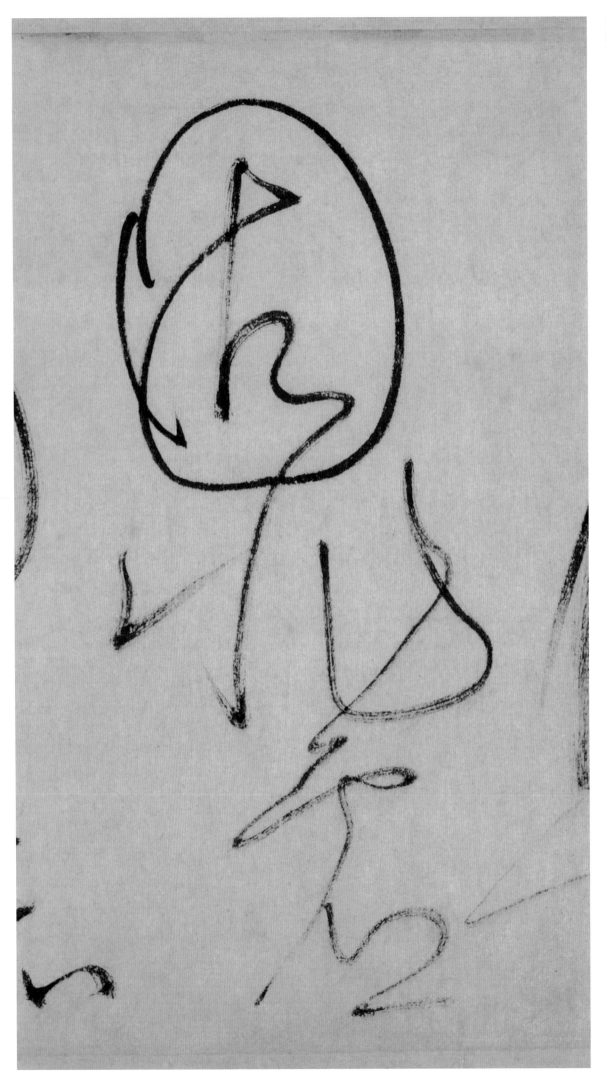

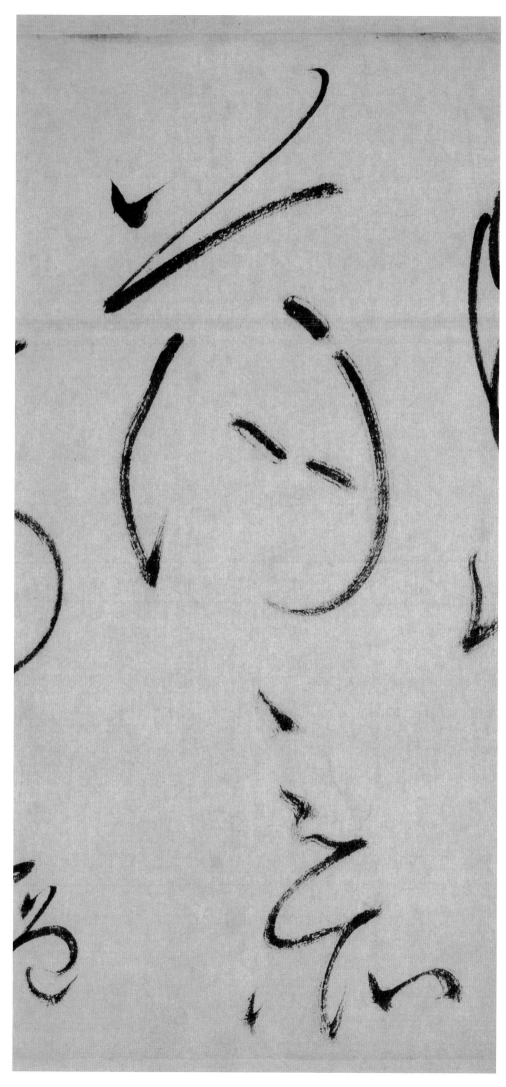

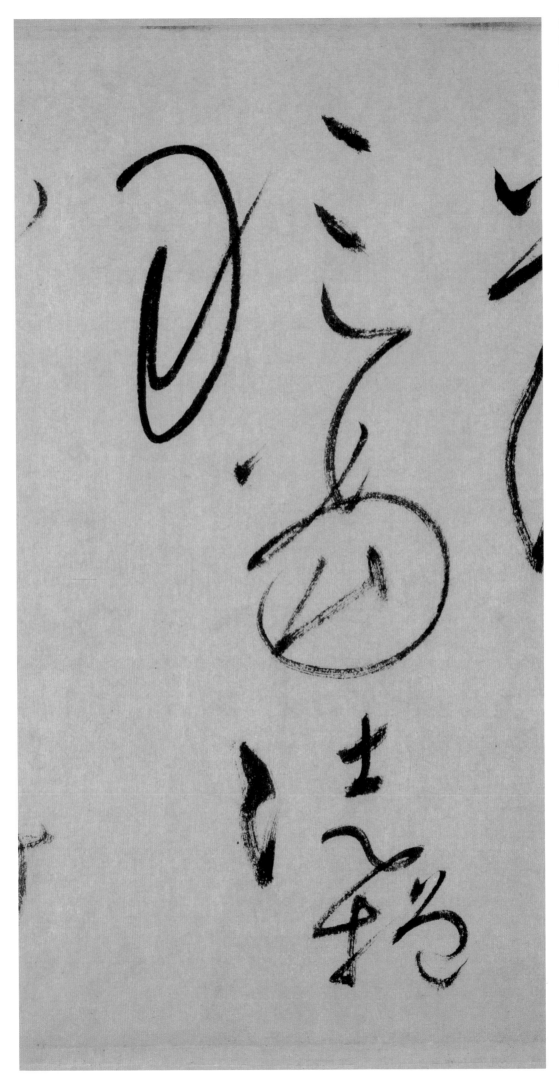

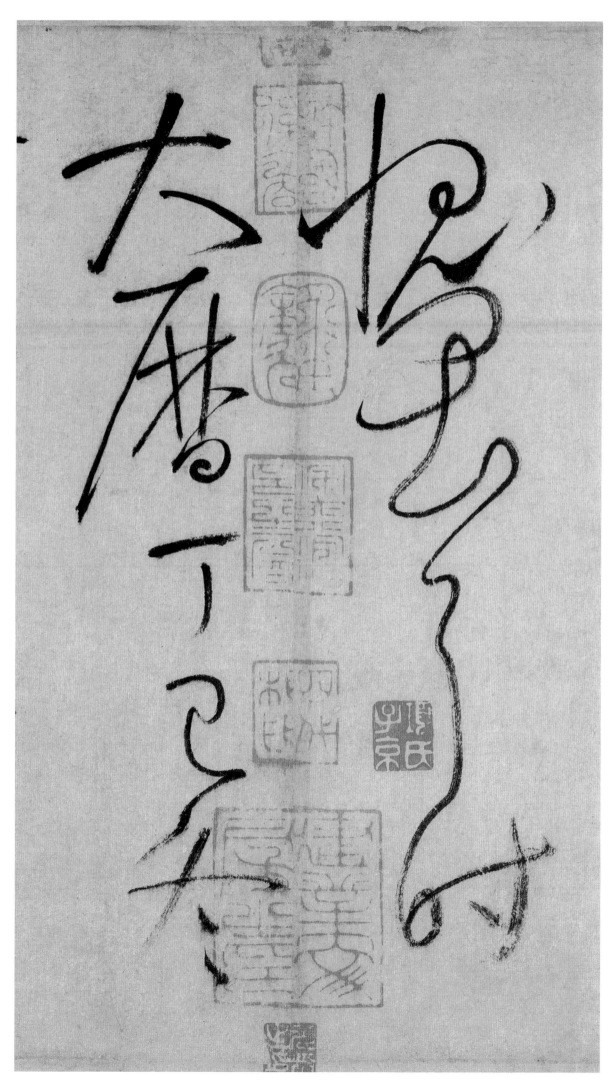

十月廿有八日。

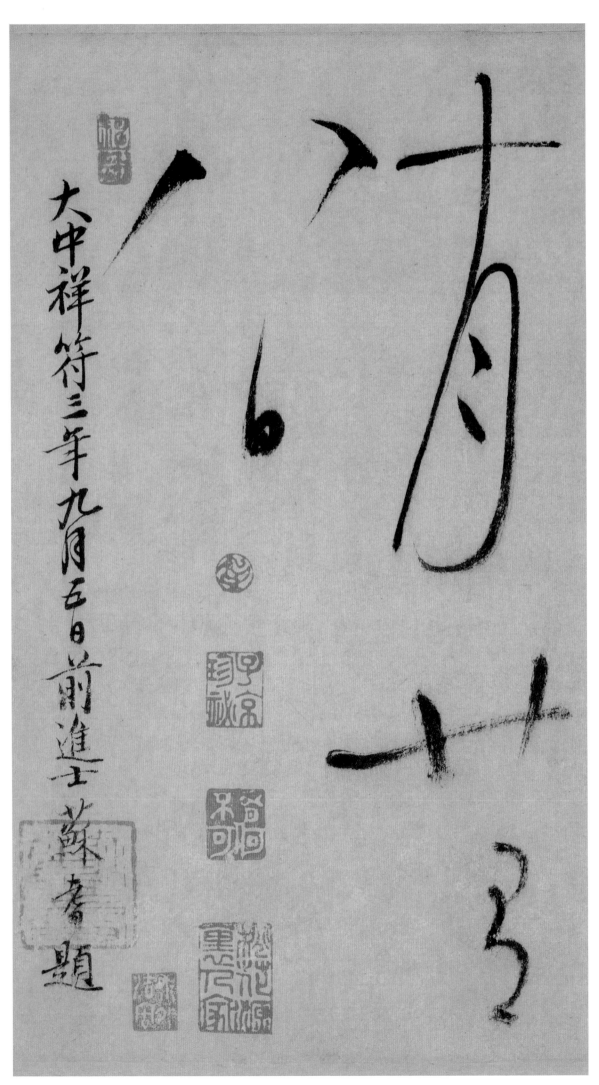

54

四年壽平月十有八日直貲賢

院李建中看畢題

花光學畫家道中
要浮穆之筆此是
仍以神心吾平古
龜堂竹杜川蘿穀
諸跋兆擇庭宋人
生讀殊不多乃至
承寶法乾隆戊辰
仲冬御識

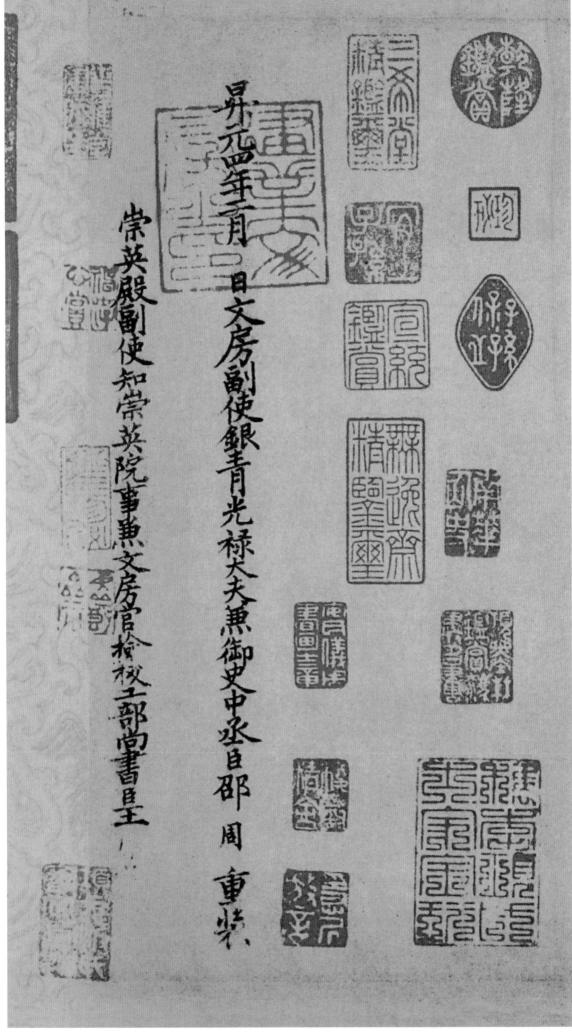

昇元四年二月二日文房副使銀青青光禄大夫兼御史中丞臣邵周重裝

崇英殿副使知崇英院事兼文房官檢校工部尚書臣王

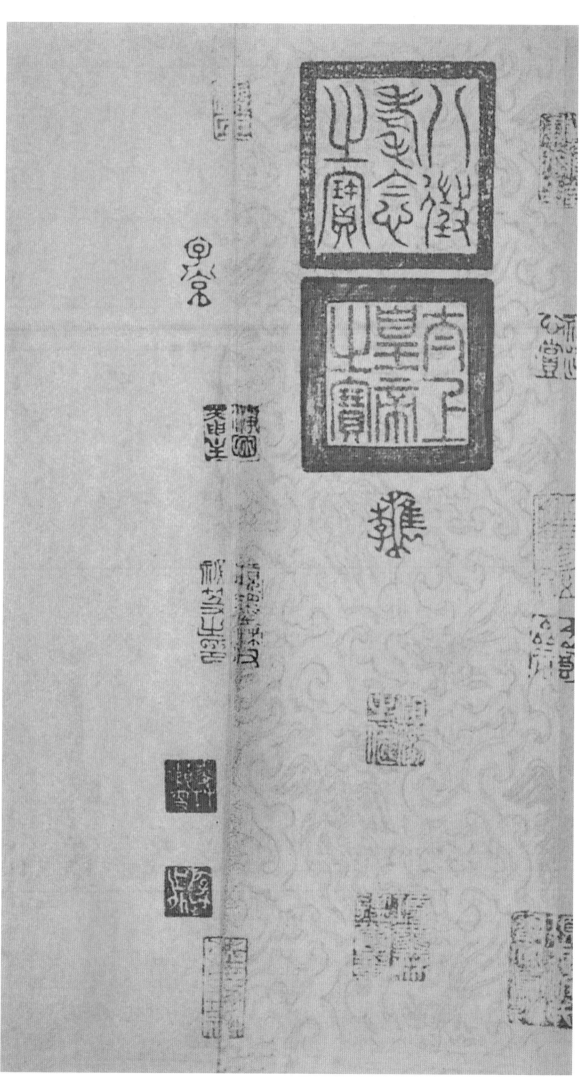

图书在版编目（ＣＩＰ）数据

怀素自叙帖 / 历代法书掇英编委会编. —— 杭州 ：
浙江人民美术出版社，2020.12
　（历代法书掇英）
　ISBN 978-7-5340-7971-9

　Ⅰ．①怀… Ⅱ．①历… Ⅲ．①草书－碑帖－中国－唐
代 Ⅳ．①J292.24

中国版本图书馆CIP数据核字(2020)第014743号

丛书策划：舒　晨
主　　编：童　蒙　郭　强
编　　委：童　蒙　郭　强　路振平
　　　　　赵国勇　舒　晨　陈志辉
　　　　　徐　敏　叶　辉
策划编辑：舒　晨
责任编辑：冯　玮
装帧设计：陈　书
责任校对：黄　静
责任印制：陈柏荣

历代法书掇英
怀素自叙帖
历代法书掇英编委会　编
出版发行　浙江人民美术出版社
地　　址　杭州市体育场路 347 号
电　　话　0571-85105917
经　　销　全国各地新华书店
制　　版　杭州新海得宝图文制作有限公司
印　　刷　杭州捷派印务有限公司
开　　本　787mm×1092mm　1/12
印　　张　5
版　　次　2020 年 12 月第 1 版
印　　次　2020 年 12 月第 1 次印刷
书　　号　ISBN 978-7-5340-7971-9
定　　价　68.00 元
如发现印装质量问题，影响阅读，请与出版社
营销部联系调换。